世界名畫家全集　何政廣主編

泰納 Turner

藝術家出版社

英國水彩畫大師

泰納
Turner

何政廣◉主編

藝術家出版社

目　錄

前言

　　約瑟‧馬洛德‧威廉‧泰納（Joseph Mallord William Turner 1775-1851）是英國地位崇高的藝術家，也是十九世紀英國繪畫黃金時期代表風景畫家。他早期學習義大利文藝復興繪畫，也研究法國古典主義及荷蘭的自然主義，然後集各派精華揉入自然的寫生精神，創造富有自然內涵的浪漫主義色彩。同時其晚年作品在技法上開啓現代化之路，被尊崇爲印象派先驅，又是抽象表現的先知。

　　泰納的特長是對自然有敏銳的觀察力和卓越的繪畫技巧，以及豐富的構想力和對人類生活的洞察。他把風景畫提升到人間體驗的藝術型態，發揮透視時代的知性力量。他一生從事廣泛的歐陸旅行和漫遊英倫三島，以山水中的旅者身分，瞭解刻畫大自然的精神，創作許多描繪晨昏山光水色映照的繪畫。從歐陸壯大的景觀，泰納找到適合自己的題材，而畫出印象化的山川風景，煙霧與水氣的表現生意盎然，獲得極高的評價。

　　泰納繪畫的境界之塑造，是以光爲核心。他透過不同的光，把色漸漸引導純化，以抽象的主題表現。由於光的效果給色彩帶來了生命，產生強而有力的作用，輪廓逐漸變得不重要了。而色調越趨融合，整幅繪畫就愈富迷人的魅力。在十九世紀唯一能與泰納抗衡的畫家康斯塔伯，在一八二八年就說道：「泰納創造了一個絕好的、輝煌的、美麗的形象。」如果說法國印象派最大功績是光和色的成就，那麼泰納便是他們的引導者。

　　泰納一生完成的作品有兩萬幅左右。他在遺書中表示不願作品散於收藏家手中，除部分留給家屬做紀念之外，全數捐給國家，條件是死後十年內必須有專屬美術館保管。後來因家屬產權訴訟，直到一九八七年英國政府才在倫敦泰晤士河畔的泰德美術館旁，建立了命名爲庫洛美術館的泰納紀念美術館，它屬於泰德美術館的一個分館，有系統地收藏陳列泰納一生的精心創作。

　　泰納的創作領域，早期以水彩畫爲主，題材爲歷史古蹟和城鄉建築。盛期創作主要爲油畫，筆法新穎活潑。描繪景物包括英國海邊與湖泊、田園風景、修道院、城館、聖經中的埃及風景，以及威尼斯廣場、法瑞邊界的阿爾卑斯高峰、荷蘭海邊漁船等，描繪的範圍極廣。泰納總以絢麗繽紛的色彩，縱橫馳騁的筆觸，飽含浪漫的激情，在畫面上表現大自然的變幻光景。

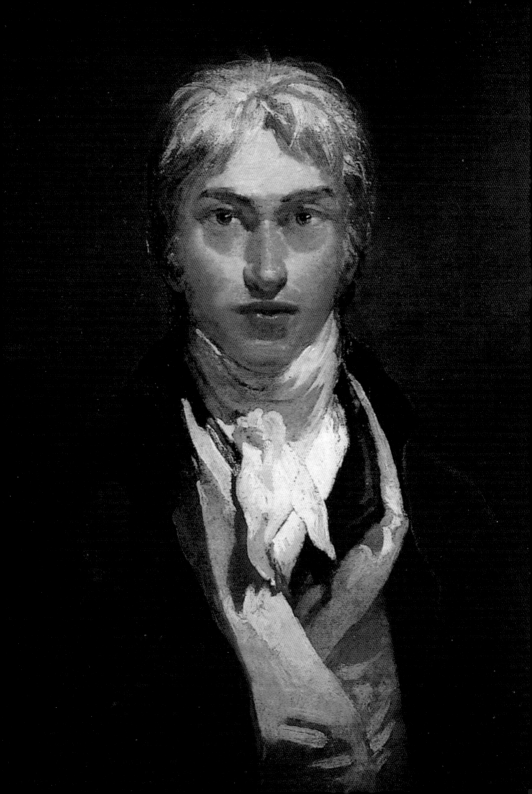

英國水彩畫大師
泰納的生涯與藝術

　　自古以來，自然的美麗景致就經常在英國文學裡被讚頌著。從十八世紀中葉開始，風景畫也在藝術領域裡扮演著重要的角色。在這樣的文化發展背景當中，約瑟・馬洛德・威廉・泰納（Joseph Mallord William Turner 一七七五～一八五一年）於十八世紀末問世英國畫壇。他以戲劇性手法表達自然豐富表情的表現能力，在英國及西洋的美術史上都佔有相當特殊的地位，他的作品無論何時何地都能吸引很多的觀眾。

　　以精細描寫風景的地誌圖水彩畫家為出發點的泰納，除了模仿傳統的風景畫外，也經常前往英國國內及歐洲大陸各地旅行，從自然界直接獲得創作的靈感。然而泰納並不停留在單純模仿自然的階段，他除了構成光線與大氣之間渾然一體的畫面外，也將個人的感性投入其中，因此得以成功地創造出獨特的浪漫主義繪畫世界。泰納的藝術成就，使他成了印象主義與抽象繪畫藝術的先驅，並帶給後世極深遠的影響。

威廉・泰納：生平與作品

　　「今天認識了一位先生。他毫無疑問的是時代的巨匠；他於任何一項想像能力及每一種與景色相關的學問當中，都是最傑出

自畫像
1798 年
油彩畫布
74.3×58.4cm
倫敦泰德美術館藏
（前頁圖）

火災翌日的萬神殿　1792 年　水彩、鉛筆　39.5×51.5cm　倫敦大英博物館藏

的；他既是當代的畫家亦是詩人。」

　　年輕的約翰‧羅斯金（John Ruskin）用以上話語記錄他於一八四〇年六月與泰納的第一次會面。那時，羅斯金已著手他《現代畫家》的著作。這本書是他首次針對泰納於一個他所目睹充滿疑惑與遺忘年代裡的卓越成就的最佳解釋。他是在一八三六年被泰納一項敵對又苛刻的批評所刺激而寫此書，因此對泰納的熱情崇拜也總是兼具保護性的。直至此時，泰納已擁有同數的批評者與愛好者。雖然長久以來支持他並促使他成名的藝術贊助者與蒐藏家大都已去世，而他晚年的作品也經常遭受嘲弄，但他仍然是倫敦最出名的畫家，在海外也享有極高的聲譽。他當時雖然仍身處於同好之間，酌飲於他所屬的藝文團體，和僅存的贊助者飲茶

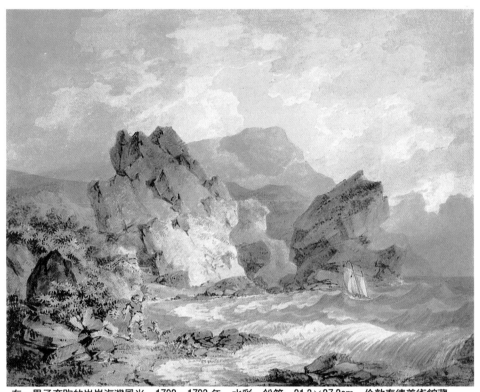

有一男子奔跑的岩岸海灣風光　1792～1793 年　水彩、鉛筆　21.3×27.2cm　倫敦泰德美術館藏

或者出現於皇家藝術學院，但晚年泰納的地位儼然是一位尚存活
著的元老級大師，而比較不像是一位充滿活力，與當代息息相關
的藝術家。

　　連泰納的朋友也可能會驚奇他竟被尊崇為現代主義創始之
父。因為他於一八三〇年至四〇年之間的作品往往看起來是相當
過時的了（至少在那一些公開展示的部分）。如果不是的話，它
們至少也已超越了我們對繪畫的一切既有觀念且很難解析，看起
來像是怪僻老人的奇想。格外值得注意的是泰納在他私人畫室裡
的創作，更難以與他自己其他的繪畫相提並論。不論是畫夕陽、
暴風雨，或者一些純粹光線的景象，自然世界的力量好像就要從

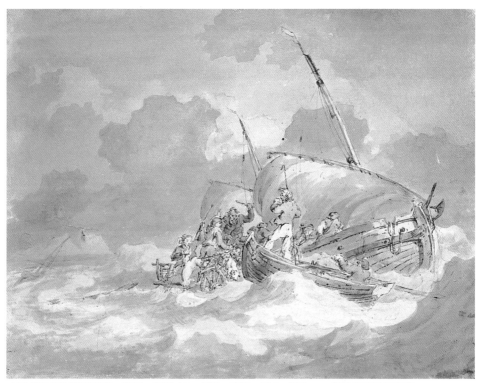

水手從甲板上接過豬隻　1792～1793 年　水彩、鉛筆　21.6×27.5cm　倫敦泰德美術館藏

繪畫的油彩中迸發出來一般。泰納只展示這些畫作給極少數的人看，而他的這般意圖也無法被完全了解；但可視它們為泰納藝術的邏輯性結論及他為後世所畫最私人性的論點，因他感覺後人可能會比自己更瞭解這些作品。但它們也可能只是泰納和自己的智力競賽，而從未有公開展示的意圖。

　　泰納是否真為印象派、抽象繪畫或抽象表現主義的始祖已被無止息的爭辯過，但無疑的是在未來仍有許多藝術形式會同樣地論及並認同他的重要性。不論幫助與否，這樣的想法似乎會持續下去，但可能難以和泰納作品中非常傳統、歷史性主題中的真實面貌及其關連知識相融合。不論是個人的、專業的或批評的，似

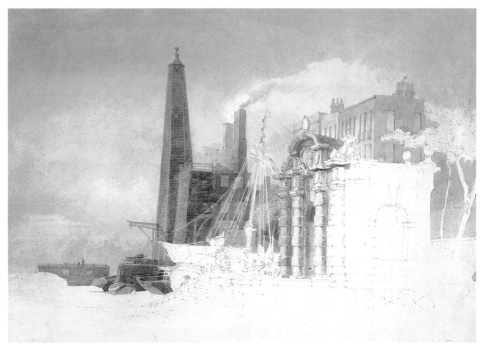

倫敦西敏寺區的約克水門及自來水廠　1794～1795 年　水彩、鉛筆　29.8×41.9cm　倫敦泰德美術館藏

是而非的議論經常圍繞著泰納。經歷貧窮到富有，至年老時，他
過著的卻是相當困窘的生活。雖然有名且喜歡在同好前擺譜，他
卻也會匿名且故作神祕，有時還會隱蔽自己的住所或用假名隱
居。他雖然會醉心於藝術與科技的所有新鮮事物，同時卻也是極
度保守的。身為一位畫家，他既向前瞻望也回顧過往。他有用自
己最古老及最現代主題的作品去參加同一展覽的傾向，也會在同
一畫布上同時結合傳統主題與獨特創新的技巧。

　　毫無疑問的是泰納相當熱中於這些對比。他喜歡將一些可以
相互呼應的形象及增強效果的對比主題畫作配成對。例如：古老
與現代或者明與暗。這些表現方法有部分是他對當時英國及其他
更廣闊世界裡快速且令人不安改變的一種反應。他的正式教育始
於法國大革命爆發的那一年；而他的生涯卻在危險又無法預料的

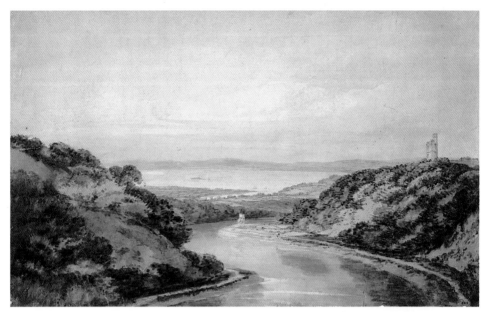

從亞豐峽谷遠眺布里斯托海峽　1795 年　水彩、鉛筆　30.7×48.3cm　倫敦泰德美術館藏

拿破崙戰役的背景下繁盛；最後死於英國爲慶祝工業成就及皇室領導權的倫敦萬國博覽會（Great Exhibition）開幕當年。不論是正面的或負面的，泰納用他風景畫家的銳利眼光徹底地目睹了英國從農村進步到工業城市及社會的轉變。像泰納這樣有強烈觀察力的畫家，是無法不被周遭多采多姿的變化與差異所震撼的。因此泰納的作品風格多變，在他豐富的藝術成就中不容易發覺狹窄的一貫性。不論是油畫、水彩、版畫或詩詞等所有的作品都不曾讓人停止讚嘆，其中包括了他許多的興趣和主題——從古代到現代的歷史、從理想化到寫實的英國及歐洲風景、海景、文學插畫或者是脫離藝術既定範疇卻可成爲題材的現代生活形象。很難想像

圖見 45 頁

泰納的早期神話作品〈耶生〉及晚年的〈暴風雪—離開海口的蒸

圖見 176、177 頁

汽船〉是出自同一人之手，因爲它們似乎相隔了比四十年還久的轉變。但其中仍有些關連性可幫助我們瞭解泰納的用意。雖然這兩張畫作的形象和技巧表現截然不同，但每一幅代表的都是一個

15

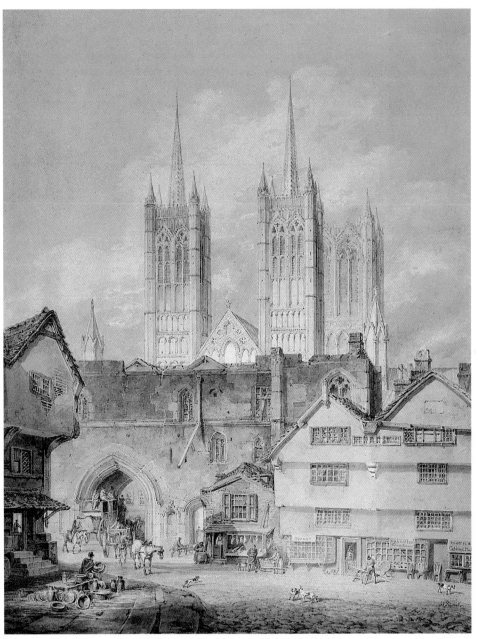

林肯教堂　1795 年　水彩、鉛筆　45×35cm　倫敦大英博物館藏

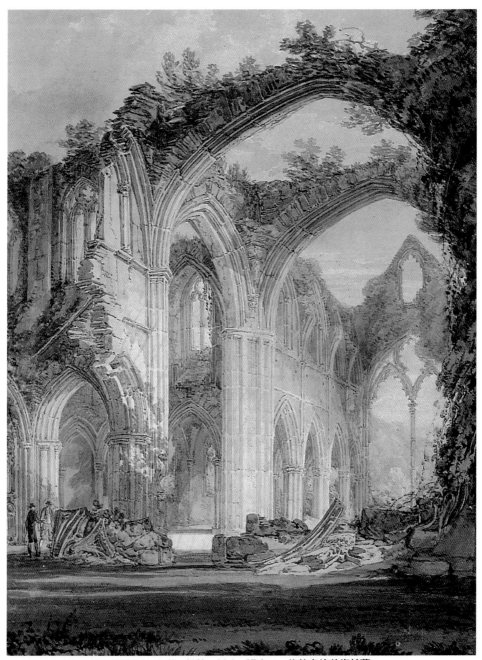

廷登修道院廢墟內部　1796 年　水彩、鉛筆　21.4×27.4cm　倫敦泰德美術館藏

伊萊的民宅內　1795 年　水彩、鉛筆　19.9×27.1cm　倫敦泰德美術館藏

人的熱望及圍繞在他周圍的自然界中黑暗或狂野的力量。泰納視
自己爲單純處理此類基本主題的風景畫家，而他藝術的許多形態
往往比剛出現時更具有凝聚性。

　　因爲每個時期的人看得到的泰納作品有限，因此每個年代的
人所看到的泰納都不盡相同。泰納生前早已爲自己想到了死後的
名聲，這聽起來或許有些自大，卻是有正當理由的。因爲他認爲
自己是屬於國家的畫家，所以計畫留下一整個展覽室的畫作給倫
敦國立美術館，並希望藉此成爲它的一部分。幾乎可以確定的是
他的個人意願是只想將完成的畫作藉此法呈現給大眾。但在泰納
的家人對他的遺囑爭辯不休之後，英國當局獲得了他遺留下的所
有房子和工作室，其中包括已完成的油畫、速寫、習作及未完成

懷河上的雷亞德貴橋　1795～1796 年　水彩、鉛筆　33.1×44.3cm　倫敦泰德美術館藏

的作品，如素描及速寫本。因此，包括公眾及私人的、傳統及創新的，泰納作品的所有面貌都可保留下來並且對泰納的藝術生涯提供非常詳盡的解釋。

圖見84頁

圖見169頁

　　當莫內造訪倫敦時，因為只看得到像〈冰冷的早晨〉的早期完成作品，而不是〈狂暴的海〉或〈湖上夕陽〉般更絢麗的晚期工作室速寫，因而評定泰納為自然主義的畫家。但後來印象派主義還是將泰納這些較私人的、個人的實驗性作品引導出一項嶄新的評價。當現代主義發展的藝術史學辯論定型之時，泰納活潑的色彩及生動的用筆被視為是引領現代主義方向的重要階段並受到極度的讚揚，這樣的肯定可能是泰納自己所未曾預期過的。另外，當時也出現了一些針對泰納的作品被視為現代主義始祖的反論，

衛特島上的考茲堡　1795～1796 年　水彩、鉛筆　30.4×43cm　倫敦泰德美術館藏

並且有視他爲歐洲傳統的繼承者勝於新藝術形式始祖的趨勢。他們認爲泰納如一位傳承古典繪畫大師視覺語言的藝術家，不僅熱中於歷史和文學，並且主要致力於年輕時學習到的學院派的價值範疇。雖然許多對於泰納的近代研究傾向於強調他藝術中獨立的部分，例如：他的文學插圖或者他在特定國家及地區的旅行，但每一個觀點都有其價值存在。要想完整的了解泰納，則必須同時考量所有的論點。

　　想要較全面性的認識泰納，不僅應包括觀察所有他曾公開過的完成作品，也應同時注意一些泰納在自己畫室裡實驗的速寫、研究及未完成的作品。如果只是觀看他的完成作品，將很容易忽略從他的速寫中所產生並引導他藝術發展的無限力量與好奇心。不論是完成或未完成作品都應當獲得相當的重視，並且被納入泰

兩艘漁船　1796～1797 年　水彩、不透明水彩　19.8×27.5cm　倫敦泰德美術館藏

納完整的藝術生涯記錄之中。剛開始僅僅是一位繪圖員的泰納，憑著他成熟的畫技與藝術價值而成為水彩畫領域裡的大師級人物。在泰納的藝術生涯中風格雖然改變甚巨，但對於水彩和油彩之間的運用關係，總是維持著相近且相輔的建設性作風。

早年：地誌學風景水彩

約瑟‧馬洛德‧威廉‧泰納在一七七五年四月二十三日誕生於英國倫敦，是倫敦科芬園麥登大道上一間理髮店主的兒子。泰納大部分的童年都在市中心長大，偶爾會去拜訪住在英國南部的親戚並小住一段時間。或許這是因為他母親罹患精神性疾病而必須於一八〇〇年入貝斯倫醫院的關係。之後，他的母親雖又被移至倫敦北部的一家療養院，但還是在一八〇四年永離人世。泰納

的許多成人特徵，例如：對於隱居生活的狂念，建立一般傳統家庭的失敗，馬不停蹄的旅行及工作至上的全心投入，都可以追溯至他早年在家的經驗。無論如何，泰納的父親提供給他安定的生活並鼓勵他向畫家之路發展。他的父親會將他的素描掛在自家的理髮店裡出售，並介紹泰納給可能提供幫助的客人。因為父親的理髮店所處的科芬園正是許多藝術家聚集的地區，連主要美術學校及展覽中心的皇家藝術學院也近在咫尺，不難想像有很多藝術人士都觀看過泰納的早期作品。

透過父親或其他親戚的介紹，泰納得到了一份為新古典主義建築家湯瑪斯‧哈得維克（Thomas Hardwick）製圖的工作。他在工作上得心應手的明證使他多了成為建築家的可能性。但是，他卻選擇了去另一位專精倫敦室內景觀的頂尖地形繪圖師──湯瑪斯‧彌爾頓（Thomas Milton）的工作室工作。同年一七八九年，他獲准進入皇家藝術學院的附屬學校就學，當時才十四歲。

雖然皇家藝術學院是當時英國唯一培養畫家的正統學校，但教學內容卻只以素描和理論為重點。學生學習到的是要去完成某項被期待的目標而不是要如何去達成它們。學院院長約書亞‧雷諾斯爵士（Sir Joshua Reynolds）會舉行一年一度的「演講」，讚賞從歐洲引進較古老的傳統學院制度及依主題而別的階層式價值。年輕藝術家們被教導去認真嚴謹地看待自己所選擇的專業科目，並從古典繪畫大師的方法中理解歷史、神話或文學所衍生而出的教導性主題。雷諾斯稱它們為「偉大風格」（Grand Style），尊為藝術最崇高的形式。其他的畫像、風景、海景等畫題雖佔學院年展的大部分，卻較不受尊崇，也很少被供給實用性的指導。因此到了十八世紀末期大家一致認為學院亟需改革。

求學時代的泰納，被公認為是一個模範學生。在準備投向油畫創作的多年前，尤其是學徒受訓期間初期，他的主要活動都集中於地形的繪製及水彩的領域。藉此他可以從學院的一貫性教學中獨立發展出自己的創作領域。

舊倫敦橋　1797 年　水彩、鉛筆　26.2×35.9cm　倫敦泰德美術館藏

　　地誌學風景畫在當時是一項熱門行業，對於需要靠所學來供
應自己經濟來源的年輕藝術家來說是一條不錯的賺錢途徑。因爲
歐洲的拿破崙革命戰爭使英國不得不避居於自己所屬的島上，因
此不僅成長中的中產階級開始追求國內旅行的時尚，連古物研究
及地方歷史學的研究也獲得了前所未有的刺激。爲供應繁榮市場
的需求，一群藝術家、版畫家、出版商和版畫業都開始聚集倫敦。
這群專家們的聚集使此類藝術漸漸演變成了商業風格。年輕的泰
納很快且輕易地學到了做生意的訣竅，也藉此良機磨練了自己的
畫技。

　　泰納在素描、水彩及後來的油畫領域中，藉著研究和臨摹來
學習技法。觀看他絕妙的晚期水彩畫作中表現的威尼斯或瑞士湖
泊常叫人無法停止驚嘆。不論是表現霧靄、雲彩、月光或者陽光，

明月　1797 年
油彩畫板
31.5×40.5cm
倫敦泰德美術館藏

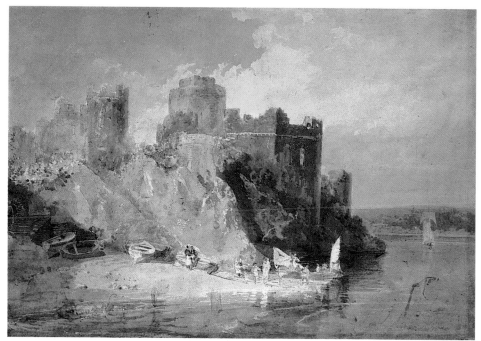

潘布魯克堡　1798 年　水彩、鉛筆　28.9×41.6cm　倫敦泰德美術館藏

呈現出來的效果都是那樣的晶瑩剔透且不可思議。令人不禁疑
問，它們真的是出自同一雙描繪傳統英國修道院或城堡圖案之手
嗎？他這樣純熟的技巧程度是建立於深厚的繪畫根基之上，而如
何能將這些墨守成規的技法轉變成有趣的作品並達到吸引人的成
果，對於一個才十多歲的男孩來說是相當不容易的。從單純的色
彩階段到懂得運用活生生的人群、自然的樹木、到使用天氣與光
線的多變效果來裝飾景觀的階段，可以說是歷經了各種合理的發
展程序。這樣的努力過程，不只是技巧的進步，而是真正對風景
本質的認識與想法的成長。

　　至一七九○年代中期，泰納和他同時期的朋友湯瑪斯‧葛亭
（Thomas Girtin）到湯瑪斯‧夢羅醫生（Dr. Thomas Monro）的倫
敦居所裡聚會。主人是一位外科醫生，也是收藏家及業餘畫家。

坎伯蘭，康尼斯頓高原的早晨　1798 年　油彩畫布　123×89.7cm　倫敦泰德美術館藏

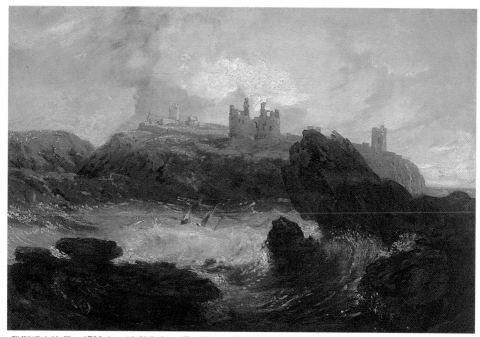

登斯坦布洛堡　1798 年　油彩畫布　47×69cm　紐西蘭丹尼丁公立美術館藏

在夢羅醫生家裡他們可以盡情地研究並臨摹當時頂尖地誌繪師的作品。泰納也在此學到了當時素描的流行技法。然而夢羅醫生的房子裡還保存了其他更特別的重要寶藏——一位更偉大的大師約翰‧羅伯特‧柯詹斯（John Robert Cozens）的水彩作品。他的作品不僅超越了地誌學所要求的正確與簡潔的描寫，同時也利用自己獨特的灰、藍、紫等色彩調繪出義大利或阿爾卑斯山雄偉的景致。這些作品是風景畫能喚起豐富情感的最早例作，也將水彩畫題材的潛能激發出來，使水彩成為表達物象且能夠傳達這些作品氣氛的媒材。

　　柯詹斯對於色彩的控制、簡練的單純表現、環境的感受性，對泰納的地誌圖學生涯經驗的發展產生相當的影響力。泰納因此決心不被侷限，並且想創造出超越當時一般風景畫的作品。於是在一七九〇年末期，他大幅增加水彩畫作尺寸，效果也顯得更壯

鄉間別墅　1799 年　水彩、鉛筆　19.5×27.7cm　倫敦泰德美術館藏

觀。特別是從威爾斯旅行而逐步完成的大型主題作品所呈現的效
果非常光耀驚人。當時人們對於考古研究及歷史文物的濃厚興
趣，使他注意到一些特定地點所含有的記憶和聯想。泰納將這些
記憶和聯想用自己的觀點加以發揮，因此成了他風景畫中常見的
特徵。加上對於氣候及光線日益增加的戲劇化處理、進步神速的
技法與逐漸擴大的規模，都使他在同年代的藝術家中顯得格外獨
特。另外，經常出遠門旅行尋找作畫材料的泰納，對於創作的熱
情與專注也是他人所無法比擬的。至一七九〇年後半，他大部分
的製作進行方式都已確立。他會在夏天外出巡迴旅行並收集資料
及填滿速寫本；當寒冷的冬天來臨時則結束旅行回到家裡逐步將
旅行中的資料製成自己所期望的完整畫作。雖然後來再也沒有人
會稱呼泰納為地誌圖師，但早年的地形繪圖習慣仍伴隨著他。夏
天他會去萊茵河、羅馬或者瑞士旅行，到了冬天則會停留倫敦為

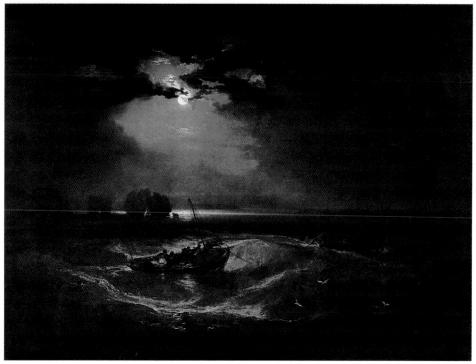

海上漁家　1796 年　油彩畫布　91.4×122.2cm　倫敦泰德美術館藏

參加學院展而努力創作。他這時期的風景畫作品裡經常充滿著各式豐富的印象與回想。

早年的贊助者及古典繪畫大師

　　雖然泰納超越了地誌學風景水彩的領域，但令人訝異的是他並不想繼續朝這方向發展。他於一七九六年的首次參展油畫作品〈海上漁家〉中選擇海的主題時，就宣告了自己不願被侷限於地誌學繪圖領域的決心。這件作品的部分是根據前一年的衛特島（Isle of Wight）旅行及前來倫敦從事創作的歐洲藝術家洛騰堡（P. J. de Loutherbourg）的作品而製作。泰納從洛騰堡那兒學得了一些油畫的知識及可追溯至十七世紀的荷蘭繪畫的歐洲海洋繪畫傳統。像

海上漁家（局部）
1796 年　油彩畫布
倫敦泰德美術館藏
（右頁圖）

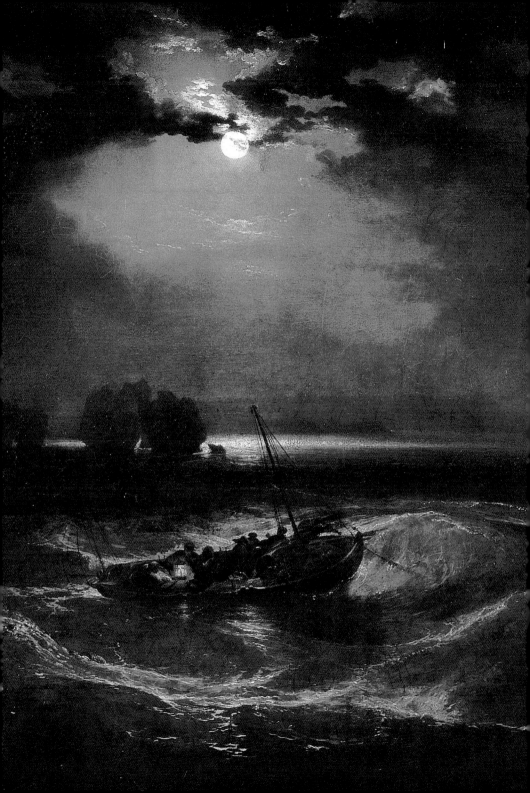

從東南角看康威堡　1799 年　水彩、鉛筆　55×77cm　倫敦泰德美術館藏

這樣的同好增廣了泰納的視野，而其他購買及委任泰納水彩畫作的贊助者也一樣讓他受益匪淺。

　　泰納的贊助者中不乏當時最重要的收藏家。雖然泰納的立場與背景和這些貴族或紳士之類的贊助者相差懸殊，卻絕不願委屈自己去阿諛奉承，因此反而使他們對泰納產生特別的吸引力。贊助者當中如：瓦特・福克斯（Walter Fawkes）或者艾格蒙伯爵（Earl of Egremont），不僅讚賞泰納的才華並且完全接受他成為真正的朋友。因此，像福克斯的芳麗邸宅（Farnley Hall）或艾格蒙伯爵的佩特渥斯院（Petworth）等豪宅都成了泰納的第二個家。因為畫家和他們的贊助者在當時被認為是屬於不同社會階級的，所以像這樣與自己的藝術贊助者親近又相互理解的友誼在英國藝術史上可算相當罕見，在大部分的歐洲大陸內更是稀有。如果真的要在當

從蘭伯利司隘口眺望道貝登堡　1799 年　水彩、鉛筆　55.5×76.2cm　倫敦泰德美術館藏

時找到與泰納類似的例子，也大概只有像佛羅里達・布蘭卡（Florida
Blanca）或者喬維蘭諾斯（Jovellanos）般開明的貴族曾對年輕又
貧微的哥雅（Goya）有鼓勵性的影響。

　　隨著藝術家職業地位的日益提升，倫敦皇家藝術學院基金對
他們的經濟援助也有逐漸減低的趨勢。沒有得到來自國家、君主
或教會等傳統公家機構贊助的藝術家們，現在得爲了在年度大展
裡販賣自己的作品而創作。加上私人委任創作的機會變得稀少的
情況下，泰納馬上學會如何在擁擠的學院大展裡讓自己的作品顯
得突出的重要性。因此，他成功的獲得了一些頂尖收藏家的青睞
與購藏。這些收藏家中有很多人招待過他，並大力資助他的教育
經費。在理查・考特・侯爾爵士（Sir Richard Colt Hoare）的物產
中的威爾特邸宅（Wiltshire）及威廉・貝克佛德（William Beckford）

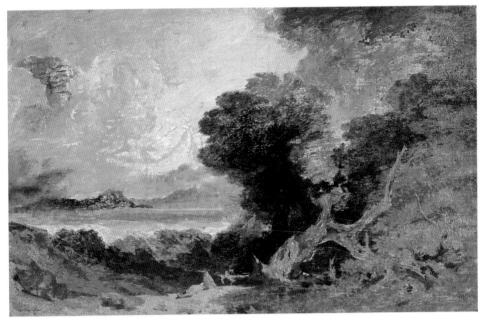

湖畔倒樹　1800 年　油彩畫布　39.1×60.6cm　倫敦泰德美術館藏

的豐特希爾豪宅（Fonthills），泰納觀賞到華麗的邸園景色，也欣
賞了古典繪畫大師作品的重要典藏及從義大利與教育旅行（Grand
Tour）帶回的紀念物。

　　大約一七九八年，侯爾爵士於自己的史達赫德（Stourhead）
家中鼓勵泰納繪製他第一幅克勞德（Claude）式風景的歷史繪畫。
從此以後，克勞德成了影響泰納一生最深的古典繪畫大師，連泰
納在皇家藝術學院展出的最後作品主題所引用的黛朵（Dido）和
伊涅斯（Aeneas）的故事就是克勞德式風格。這件作品或許也與
他多次造訪史達赫德的回憶有關。仍持有十八世紀特有的自大想
法的侯爾爵士的父親爲了藉伊涅斯創立羅馬歷程的故事來影射自
己成功建立銀行偉業的過程，而請人特別設計了一個古典的花
園。泰納也經常在那兒培養創作的靈感與思考作品內容。

　　在名建築家詹姆斯‧威特（James Wyatt）所設計的宏偉哥德

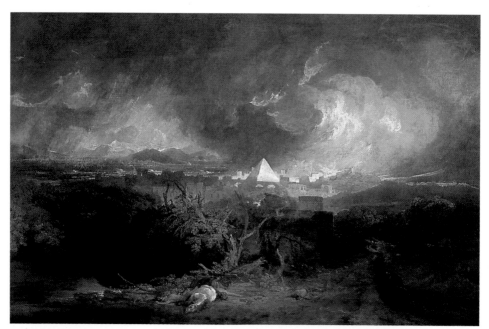

埃及的第五個災難　1800 年　油彩畫布　125×183cm　美國印第安那波里斯美術館藏

式修道院建築豐特希爾豪宅中，泰納幸運的結識了另一位慷慨的
贊助者——威廉・貝克佛德。他不僅購買泰納的水彩畫作，也支
持他成為油畫藝術家的新野心。貝克佛德購買了泰納的〈尼羅河
戰役〉（一七九九年展於皇家藝術學院，至今去向不明）及他首
次嘗試表現歷史主題崇高之美的作品〈埃及的第五個災難〉（一
八〇〇年展於皇家藝術學院，印第安那波里斯美術館藏）。就是
在貝克佛德的倫敦居所，泰納於一七九九年得以首次深入研究克
勞德。在那裡泰納觀賞到貝克佛德從羅馬的奧蒂艾麗宮殿（Altieri
Palace）得到的兩幅克勞德大型作品。但這兩幅畫讓泰納既歡喜
又失望，因為它們的難度似乎超越了泰納的模仿能力。在另外一
位重要收藏家約翰・朱里亞斯・安格斯坦（John Julius Angerstein）
的家裡，類似的情況讓泰納在另一幅作品前流淚。這樣挫折感的
描寫很明顯的是過度誇張渲染了。但就是藉著向古典繪畫大師的

埃及的第十個災難　1805 年　油彩畫布　142×263cm　倫敦泰德美術館藏

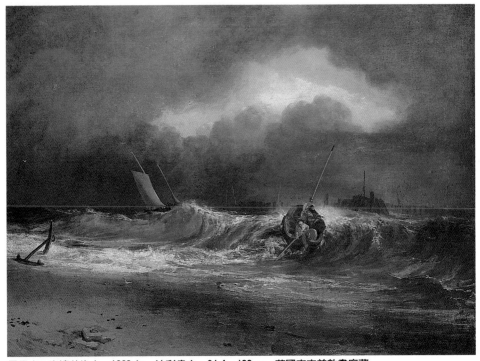

風暴中，海邊的漁夫　1802 年　油彩畫布　91.4×122cm　英國南安普敦畫廊藏

不斷挑戰，甚至試著超越他們的努力，才使泰納能在今天以一位
油畫藝術家的身分獲得更多的聲響。泰納的聰明之處是在於可以
把自己塑造成足以和歐洲古典畫家競爭的現代英國畫家（這可能
是受到拿破崙戰役中愛國主義風潮的影響），因而提升了自己對
重要藏家的吸引力。英國的富豪和貴族在購買重要的繪畫典藏
時，偏好選擇古典繪畫大師的作品而忽略了當代藝術家的作品。
尤其當時因為法國大革命的興起，使大量繪畫從歐洲大陸流入倫
敦藝術市場，大大增加了藏家的絕佳購買機會。不像其他英國畫
家如：威廉‧霍加斯（William Hogarth）會在繪畫競賽中抗議這種
重古不重今的情況，泰納反而接受並適應這樣的事實。他從容地
創作著可以和古典繪畫大師共同掛在一起的作品，因此得以繼續

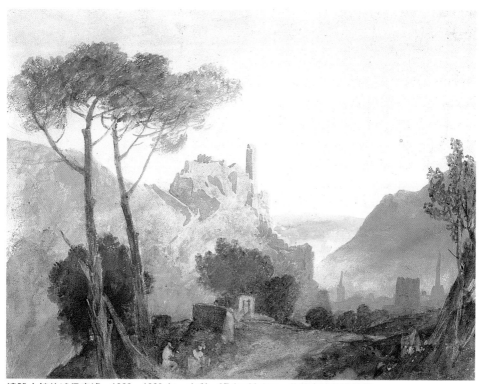

遠眺市鎮的城堡廢墟　1802～1803 年　水彩　27.4×33.4cm　倫敦泰德美術館藏

　　獲得藏家們的贊助與支援。泰納接受布里基瓦特公爵（Duke of
Bridgewater）的委任，繪製了一幅能夠與公爵從倫敦拍賣會買來
的威廉・威爾岱德（William van de Veldede）的暴風雨海景畫相互
呼應的作品。結果，這幅畫成了泰納早期海洋繪畫中的極品。從
它的尺寸和戲劇化的效果來看，泰納的這幅海景作品甚至超越了
參考的原始畫作。泰納雖然很幸運地活在英國藏家正要伸展他們
的興趣於當代畫家的時代，但他到底是此項改變的受益者，抑或
是創造者？仍具爭議性。

法國和瑞士，一八○二年

　　從克勞德、普桑到提香、羅莎、林布蘭特或羅依斯達爾

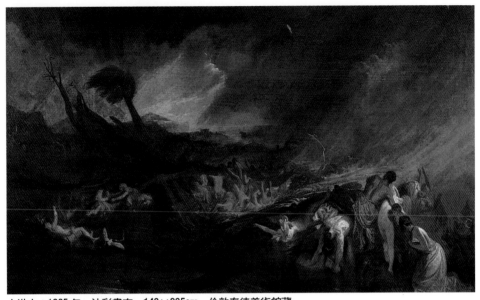

大洪水　1805 年　油彩畫布　143×235cm　倫敦泰德美術館藏

（Ruysdael），泰納仿效古典繪畫大師風格的最佳創作大都畫於一
八○二年之後。一八○二年也是在短暫的阿米安講和期間，泰納
得以參觀羅浮宮並旅行穿越法國至阿爾卑斯山。這是在亞伯羅伯
爵（Earl of Yarborough）等贊助者的資助下，泰納的首次海外旅行。
亞伯羅伯爵也於次年買下泰納在皇家藝術學院展出的大作〈麥肯
的葡萄收穫祭〉。在這幅畫裡，泰納精細地描繪著蜿蜒的索奴溪
谷（Saone Valley）宛如克勞德式的全景畫。事實上，泰納在羅浮
宮裡並沒有特別注意觀看克勞德的作品，反而專注於其他較難以
在倫敦觀賞到的大師作品如普桑等。因此普桑懸掛在羅浮宮裡的
〈大洪水〉成了泰納於一八○五年發表的同名作品靈感的原點。

　　相信像亞伯羅伯爵這樣的人士可以理解去歐洲旅行及素描所
能為泰納帶來的益處，尤其當時除了一些私人的畫廊及倫敦的拍
賣公司以外，英國並沒有如拿破崙的羅浮宮般耀人的公開藏品。
藝術家們需要向他們偉大的前人學習，而泰納更是如此。在另一

大洪水（局部）
1805 年
油彩畫布
倫敦泰德美術館藏
（右頁圖）

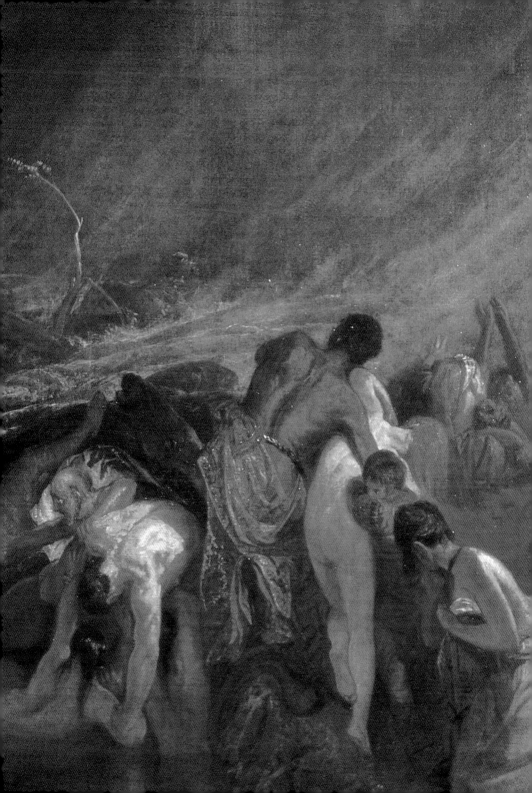

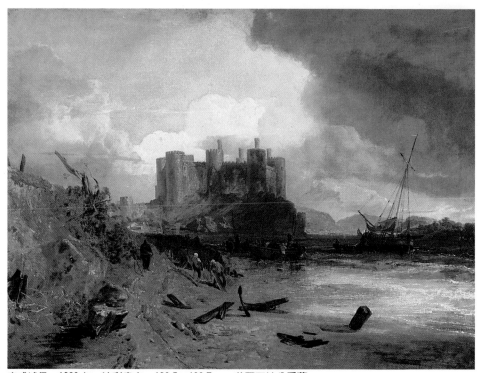

康威城堡　1803 年　油彩畫布　103.5×139.7cm　英國西敏公爵藏

方面，泰納則熱切渴望開拓新的風景創作領域。威爾斯及蘇格蘭
的旅行帶給了他想創造更寬廣、雄偉自然景色的慾望。因為不論
是山巒、瀑布或者湖泊，在歐洲只有阿爾卑斯山能與其相比擬。
（晚年，他曾渴望見到尼加拉大瀑布）儘管他曾決心傳承古典繪
畫大師們的風格，但最後還是將重心放在現代風景畫。他對於自
然效果的敏銳感受性在最初的〈海上漁家〉畫中歷歷可見。畫面
呈現著緩慢又沉穩的巨浪與銀白的月光相互輝映。同時，他也更
進一步著手探查氣候與時間之中變化無常的各種現象。不侷限於
油彩的範圍，他在水彩的運用上也靠著不斷增加的尺寸和奢華的
效果來表現此類主題。

　　泰納藉著作品證明了自然世界裡變化無常的現象，就如人類

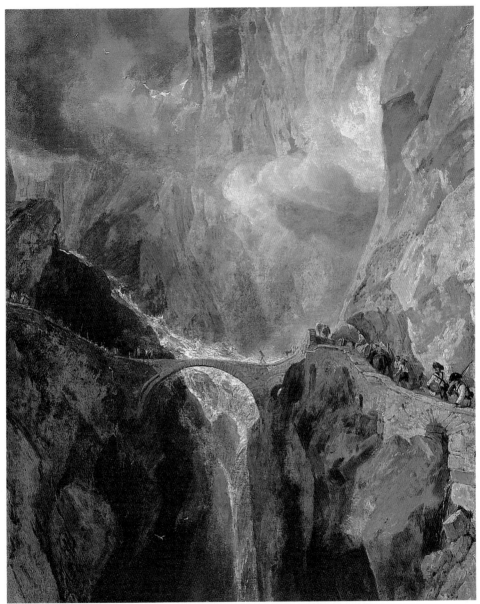

聖哥德爾，惡魔之橋　1803～1804 年　油彩畫布　76.8×62.8cm　瑞士私人收藏

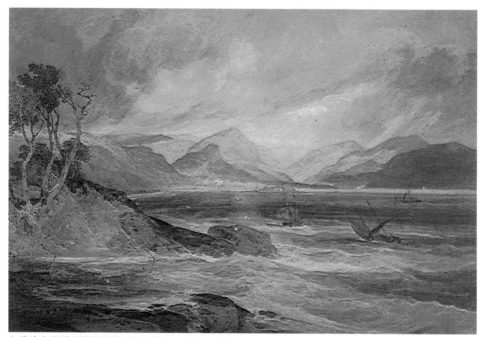

有著遠方英維瑞里堡的菲英內灣風光　1802～1805 年　水彩　54.5×82.7cm　日本山梨縣立美術館藏

戲劇化的轉變一般既令人悸動又富有啓示。事實上，這些自然的
變化比那些歷史畫家所畫的傳說和寓言故事更具真實力量，因爲
其實自然中的善惡因果原本就默默地主宰著人類的生活。泰納雖
已感受到風景畫具有傳達深奧訊息的能力，但是仍需要實際體會
它的極致形式。泰納信奉流行於十八世紀末期的崇高美學。因爲
崇高美學主義要求藝術家應該對藝術有至高尊崇的態度，因此使
泰納在主題的表現上偏好選擇一些可以給予最強烈靈感的經驗與
地點。在一八〇二年的旅行計畫中，這樣的想法趨使泰納對於前
往瑞士和法國南部薩沃依公國的重要性遠勝過羅浮宮，於是他直
接奔往阿爾卑斯山，然後才於回程途中經過巴黎觀賞繪畫。

　　此趟阿爾卑斯山旅程和一八一九年的第一次義大利旅行同是
泰納藝術生涯中的兩個轉捩點。義大利旅行的主要課程是學習色
彩，而從阿爾卑斯山旅行中學到的則是觀念。在阿爾卑斯山他可

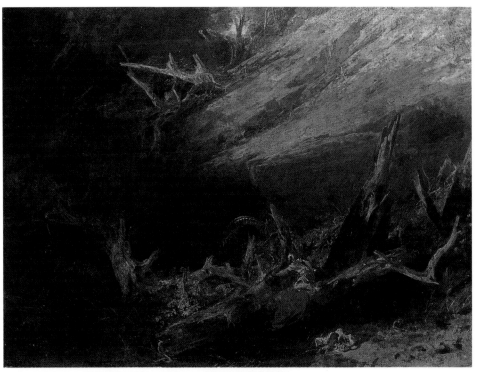

耶生　1802年　油彩畫布　90×119.5cm　倫敦泰德美術館藏

以直接面對自然最真實的面貌。就如約翰‧羅伯特‧柯詹斯曾經實行過的，泰納也將山景抽象化。他的繪畫想像力以極快的速度成長，其過程可以在旅行時每天所畫的素描內尋找到蹤跡；同樣地也可以窺見他在應對新的挑戰性主題時技巧上的發展過程。這次旅行中，他總共製作了四百張素描、速寫及水彩以提供旅程結束後未完成作品及委任創作的根基；它們被訂成冊並分類展示給可能成為顧客的人。其中一系列的主題被瓦特‧福克斯等贊助者選上並繪製成完整的水彩作品。泰納於一八〇三年送去皇家藝術學院的一批展品也是以他旅行的各種形態為根據而作。在戰爭平息期間，有許多藝術家可穿越海峽去歐洲大陸，可是唯有泰納能夠將阿爾卑斯山的自然風光及羅浮宮裡得到的經驗發揮得如此淋

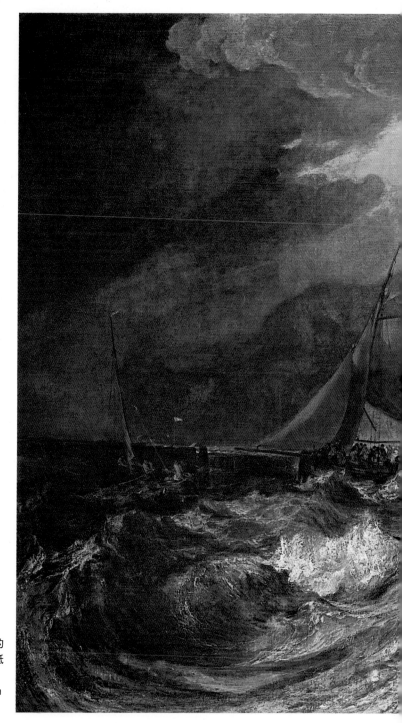

卡雷司碼頭準備出海的
法國魚販：英國郵船抵
港　1803 年
油彩畫布　170×240cm
倫敦國立美術館藏

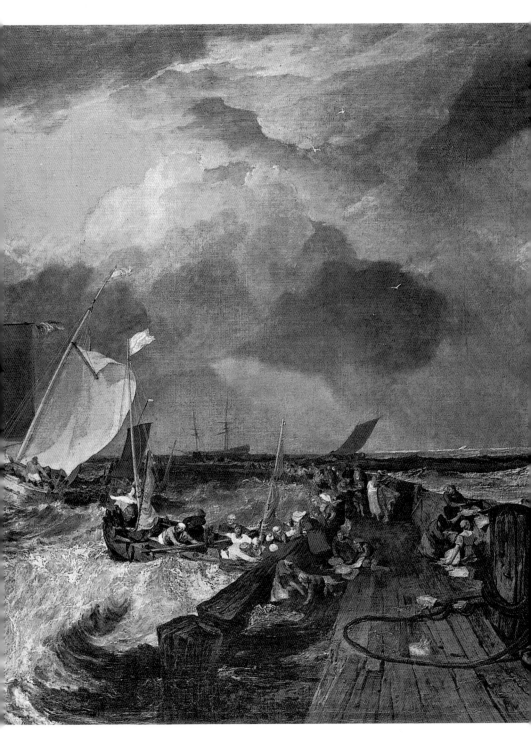

葛立森的雪崩　1810 年
油彩畫布　90×120cm
倫敦泰德美術館藏

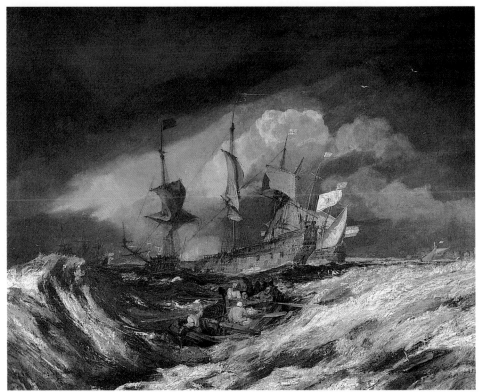

1665 年，下錨的荷蘭戰艦與運錨索的小舟　1804 年　油彩畫布　101.5×130.5cm
華盛頓柯克蘭美術館藏

漓盡致。泰納在一八○三年的皇家藝術學院展內發表了克勞德式
風格的〈麥肯的葡萄收穫祭〉及大幅的暴風雨海景畫〈加雷港口〉。
後者是他在暴風雨中抵達法國的回憶及在巴黎看到羅依斯達爾的
繪畫記憶的重疊。另外還有用普桑及提香的手法而畫的作品與兩
張在瑞士畫的大幅水彩作品，但這類水彩作品是爲了接受委任製
作用的。

　　一八○二年的旅行帶給了泰納在未來幾年的繪畫題材，並充
足的證實風景可以與藝術最崇高的熱望相容。一八○九年，一位
完全信奉歷史畫中「偉大風格」優越性的學院派年輕畫家班哲明·
羅伯特·海頓（Benjamin Robert Haydon），以一張具爭議性的作品

50

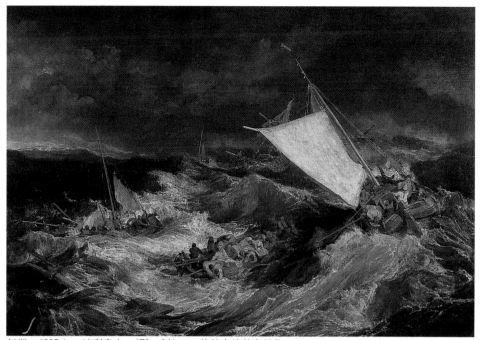

船難　1805 年　油彩畫布　172×241cm　倫敦泰德美術館藏

圖見 48、49 頁

問世。畫面描述一位羅馬英雄在山中遭受刺客以巨石伏擊的場面。這幅作品雖然曾引起激烈的辯爭，但反應過度的現象，卻暗示了「偉大風格」的最後掙扎。泰納於隔年發表了〈葛立森的雪崩〉。這幅畫描述阿爾卑斯山上的小屋被巨大落石壓碎的情景。泰納或許曾經聽說一八○八年在葛立森的斯瓦曾發生過一場致命的雪崩並且導致多人傷亡的消息。令人驚訝的是在這場完全看不到一個人影的悲慘畫面中，強烈地暗示著人類命運無法超越自然力量的感嘆。這幅詳細描述落石景象的現代構圖，肯定是泰納對於海頓描述古典主題失敗的反論。泰納應該早就聯想到他的早期學長洛騰堡所作的雪崩構圖，但他卻想以更生動且富表情的形式去傳達此類景致。和海頓的歷史畫不同，泰納的作品能證明風景本身也可成為「偉大風格」的主題。

　　泰納的瑞士回憶，加上他和福克斯同住於芳麗邸宅時遇到大

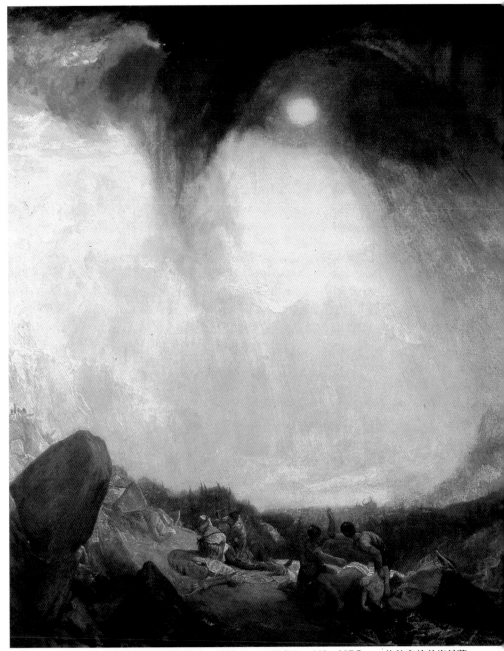

暴風雪：漢尼伯和他的軍隊穿越阿爾卑斯山　1812 年　油彩畫布　146×237.5cm　倫敦泰德美術館藏

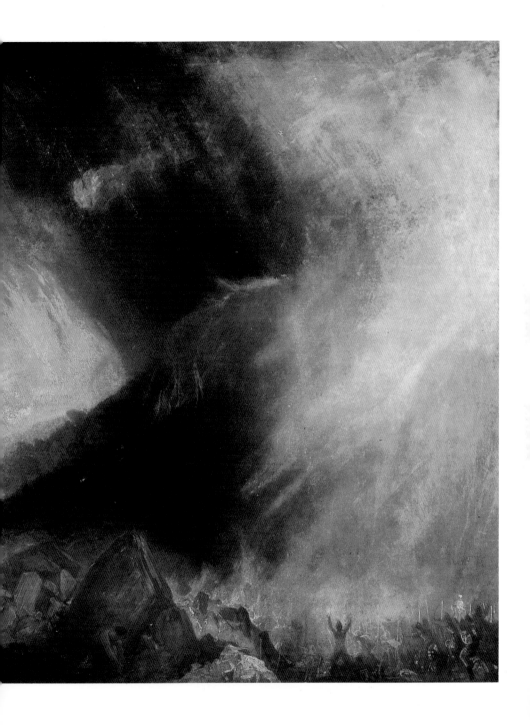

康特明司的黎明：遠眺聖傑維及白朗峰　1802 年　水彩、不透明水彩、鉛筆　32×47.5cm
倫敦泰德美術館藏

風雪的親身經驗，成就了一幅更具驚嘆效果的作品〈暴風雪—漢圖見 52 、 53 頁
尼伯和他的軍隊穿越阿爾卑斯山〉，並於一八一二年公開展出。
這次的主題雖是歷史性的，但是和泰納當時其他的歷史風景畫截
然不同。畫中人物小到像是要消失掉一般，也幾乎無法識別漢尼
伯的存在；風雪襲捲了山路並且遮蔽了陽光，這樣惡劣的情景不
禁宣佈了軍隊無法避免的挫敗。當時看到這幅畫的人都認定它是
風景畫的極品，也有人說是所見過當中最美的一幅。

英國的主題：風景與海景

〈暴風雪—漢尼伯和他的軍隊穿越阿爾卑斯山〉的非凡成功
當然是毫無疑問的，它也同時反映泰納正享受著的絕佳聲望。此
畫博得吸引的另一個理由在於它真實地展現了漢尼伯侵略能力的

邦維爾，薩瓦，白朗峰　1803 年　油彩畫布　91.5×122cm　美國德州達拉斯美術館藏

司必赫：水手起錨　1808 年　油彩畫布　171.4×233.7cm　倫敦泰德美術館藏

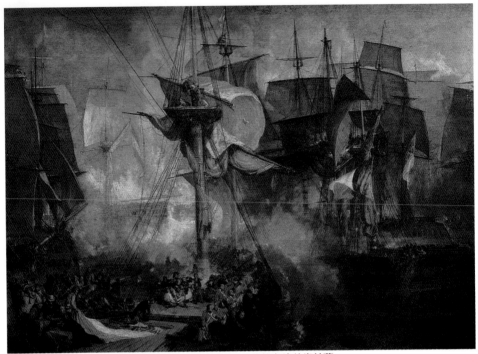

托拉法加的海戰　1806 年　油彩畫布　171×239cm　倫敦泰德美術館藏

衰敗及徒勞無功的野心。它也成了後來拿破崙敗北的歷史前例。
結果在一八一二年末，拿破崙的軍隊終究還是從莫斯科撤退，成
了惡劣天候的犧牲者。拿破崙和漢尼伯所受到的類似遭遇，當時
經常被英法兩國的人拿來做比較。泰納在處理此類繪畫主題的作
法上，會考慮如何在愛國情操的責任感上描寫，並反映自己國家
的希望與憂懼，以及當時的狀況與未來的展望。同樣的，他會運
用此法於其他描述戰爭場面的重要作品，例如：〈托拉法加的海
戰〉或者〈擄掠抵達船隻〉等作品。對於英國風景畫及泰晤士河
谷的田園繪畫則採用較質樸的表現方法。它們和皇家藝術學院內
以製造效果爲目的的大型繪畫比起來，尺寸較小也較有親切感。
這些作品都於一八〇三～一八〇四年之間被展示於泰納位於倫敦
哈雷街的自宅的私人畫廊內，像這樣擁有私人畫廊的大手筆只有

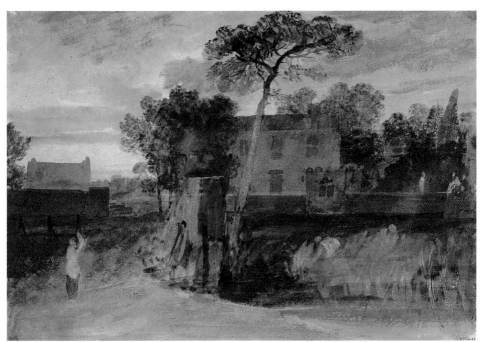

艾爾沃斯，希揚候船室的日落　1805 年　水彩、鉛筆　26×36.9cm　倫敦泰德美術館藏

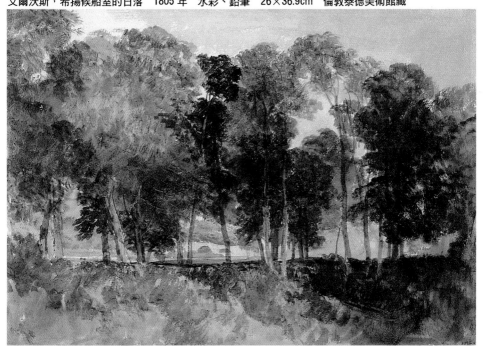

泰晤士河畔的樹林：遠方的瑞其蒙橋　1805 年　水彩、鉛筆　25.7×36.8cm　倫敦泰德美術館藏

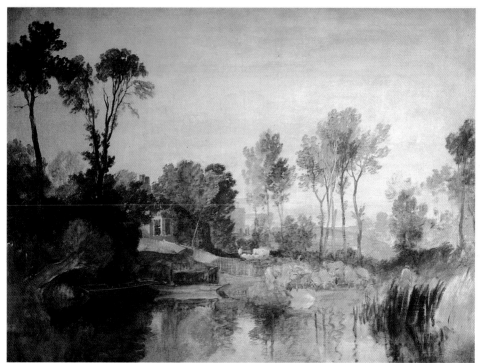

有著樹和羊群的河邊小屋風光　1805 年　油彩畫布　90.5×116.5cm　倫敦泰德美術館藏

極少數的成功藝術家可以做到。如此寬廣的私人空間是為了更具
複雜特性的繪畫或需要並排一齊觀看的系列作品而設計，它為泰
納帶來相當的助益。從一八○六年以後，泰納於自己私人畫廊展
出的都是以英國為主題的作品，它們反映了國家在戰爭時期因愛
國情操而產生的持續力與活力，並帶給人們安心感。

　　這些新的作品和學院的展出作品不同，比較不那麼完全尊崇
古典繪畫大師的成就。此時他的典範不再是「偉大風格」及古典
傳統所崇拜的文藝復興和巴洛克畫家，而是較溫和的荷蘭十七世
紀繪畫大師。特別是亞伯特・凱普（Albert Cuyp）所描繪沉浸於
黃金與銀色光線之中的田野與河流，深深為許多英國收藏家所喜
愛。泰納以英國為主題的繪畫發揚了凱普式的迷濛光線與大氣的

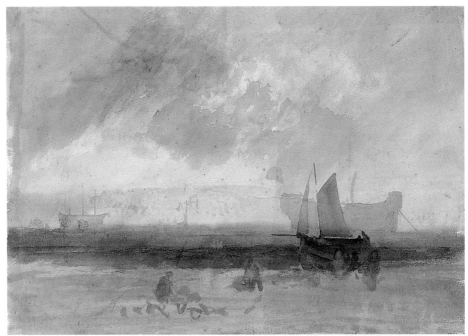

從泰晤士河遠眺瓦林弗附近的班森　1806 年　水彩、鉛筆　27.5×37cm　倫敦泰德美術館藏

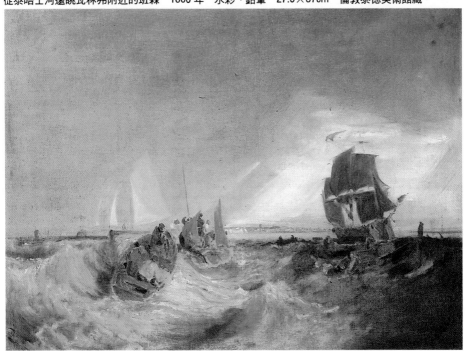

航行於泰晤士河口　1805～1807 年　油彩畫布　85.7×116.8cm　倫敦泰德美術館藏

沃登橋附近的泰晤士河　1807 年　油彩木板　37×73.4cm　倫敦泰德美術館藏

樹梢與天空，吉得弗堡，傍晚　1807 年　油彩木板　27.5×73.5cm　倫敦泰德美術館藏

特殊效果；也充滿了泰納以敏銳的觀察力在現代生活與工業上所
發現的細節。這些因素大都受到當時其他荷蘭畫家的敘事性畫風
的影響。泰納雖遠超乎學院派的做法，但事實上，其活潑的主題
及新鮮明亮的色彩曾觸怒了一些食古不化的鑑賞家。這些人認為
泰納僅會模仿自己認同的及偏好的大師作品。另外，他們還因為
泰納明亮的英國風景畫，而稱他為「白色藝術家」，並擔心他的
不良影響力可能會波及其他易受影響的藝術家。

　　除了對凱普的研究外，泰納的此類創作反映了他當時作畫的
特定模式——非常重視速寫，直接從戶外的主題擷取作畫的題
材，並且謹慎處理油畫與水彩之間密切的關係。從一八〇五年開

薄霧中的日出：
販賣魚獲的漁夫
1807 年
油彩畫布
134.5×179cm
倫敦國立美術館藏
（背頁圖）

始，每逢夏季及週末，泰納都會到倫敦西邊的泰晤士河畔的別墅小住，因此使他更親近田園生活與河川美景，並促使他藉著接近主題而更積極地從事水彩與油畫的速寫。雖然泰納在非常年輕時就成功的在水彩上有深度的造詣，但他仍有強烈的野心想嘗試將油畫細緻、綿密、豐富的感覺與大幅的尺寸運用於水彩。他這樣的企圖心因紙上作品展覽會的創立及對於展出用的大幅水彩作品興趣的大幅提昇而受到肯定。

　　深諳水彩畫精髓的泰納對於實現自己的野心並不感到任何困難。他可以悠遊於泰晤士河畔，自由地運用水彩去描繪在風中搖曳的樹叢或者水上輕泛的光輝。他用色清爽，用筆簡潔，有時會

馬葛特的日出　1806～1807 年　油彩畫布　85.7×116.2cm　倫敦泰德美術館藏

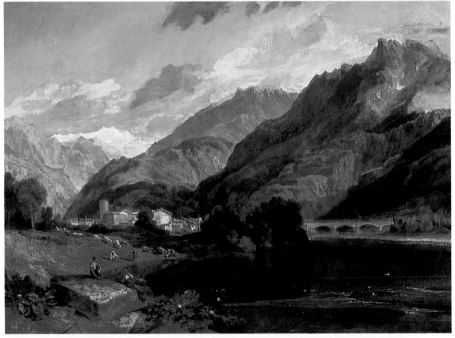

泰納 1802 年首次的海外之旅，停留於薩沃依公國波努維爾鎮時所描繪的阿爾卑斯山風光

66

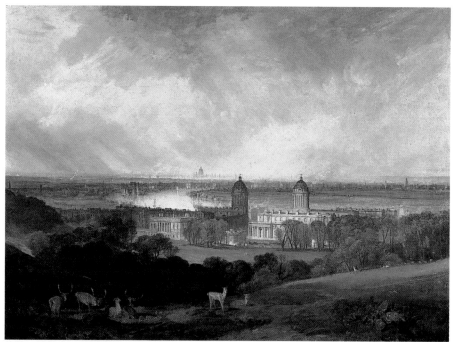

倫敦　1809 年　油彩畫布　90×120cm　倫敦泰德美術館藏

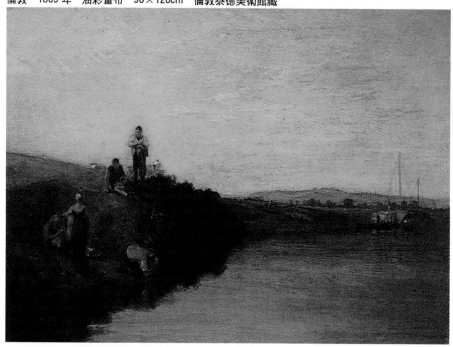

金司敦河岸，收割後的晚餐　1809 年　油彩畫布　90.2×121cm　倫敦泰德美術館藏

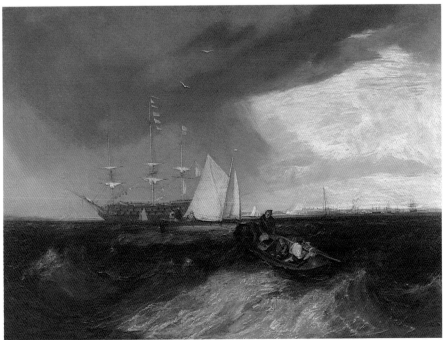

諾爾河口的巡防艦　1809 年　油彩畫布　91.4×124.5cm　哥爾本遺產委員會藏

沙霍磨坊旁的運河匯流處　1810 年　油彩畫布　92×122cm　英國私人收藏

從多塞特郡浦耳城遠眺考夫堡　1812 年　水彩　13.9×21.9cm　英國私人收藏

坎伯蘭，凱得橋　1810 年　油彩畫布　91.5×122cm　紐約私人收藏

從布里頓公園遠眺普里里海灣　1813 年　油彩畫布　24.5×30.5cm　倫敦泰德美術館藏

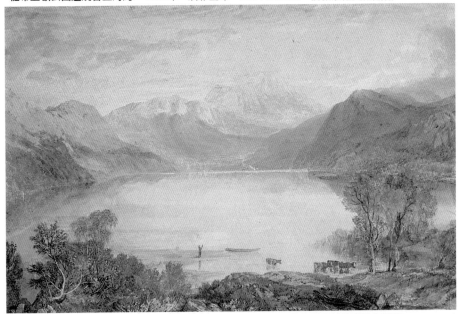

多塞特郡林姆瑞吉斯—狂風　1812 年　水彩　15.3×21.7cm　蘇格蘭格拉斯哥美術館藏

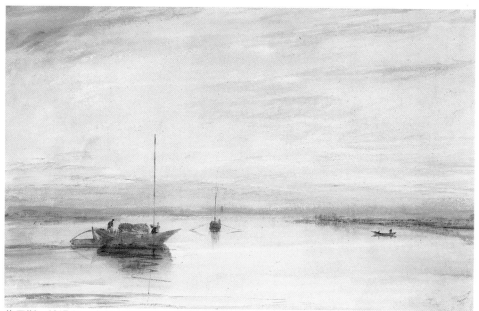

梅因斯　1817年　水彩　21×34cm　英國私人收藏

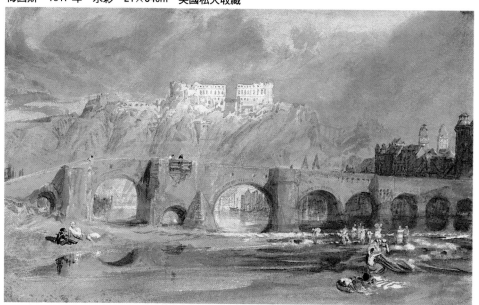

科伯蘭茲的摩賽爾橋　1817年　水彩、不透明水彩　19.9×31.1cm　美國私人收藏

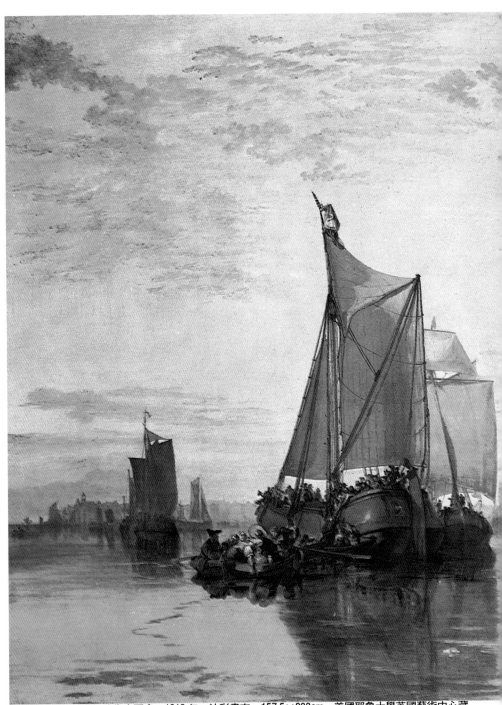

從鹿特丹出發的郵船停靠多爾多　1818 年　油彩畫布　157.5×233cm　美國耶魯大學英國藝術中心藏

斯卡伯羅夫　1818 年　水彩　28.6×40.4cm　美國私人收藏

用拇指或筆輕刷出特殊效果，紙的色調也會因應需要的效果而做
調整──留白或藉著透明色彩來製造明亮的效果。

　　更令人佩服的是泰納開始以同樣的品質效果來處理油彩速寫
的轉換。當時戶外油彩速寫成爲一種流行，而泰納也利用漫步泰
晤士河的機會，從大自然中描繪屬於自己的油彩習作。其中有許
多是特定的風景主題，如：樹叢、籬笆及建築物，而其他的則是
更細心規劃於大幅畫面的構圖，尺寸和泰納用於參展的大幅畫作
一樣。就像同時期的約翰・康斯塔伯（John Constable）一樣，他
會在主題前真正的思考創作方向，而不只是單純的組合相關材
料。此類創作是爲了給予色彩清晰、明亮的感覺，故用稀釋過的
顏料塗於白色畫布上，方法就和泰納使用水彩作畫時一樣。

使神莫丘利與赫司　1811 年　油彩畫布　190.5×160cm　英國私人收藏

未付的帳單，牙醫責備其子的放蕩　1808年　油彩畫板　舊金山私人收藏

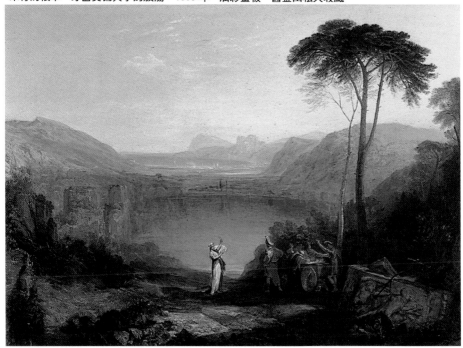

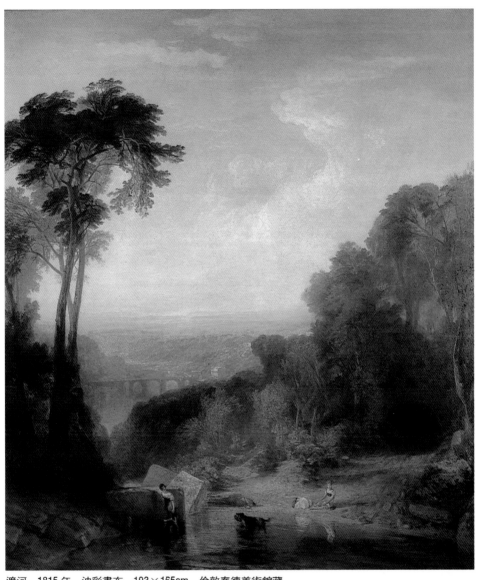

渡河　1815 年　油彩畫布　193×165cm　倫敦泰德美術館藏

亞維尼司湖，伊涅斯和庫米城的女預言家　1814～1815 年　油彩畫布　72×97cm
美國耶魯大學英國藝術中心藏（左頁下圖）

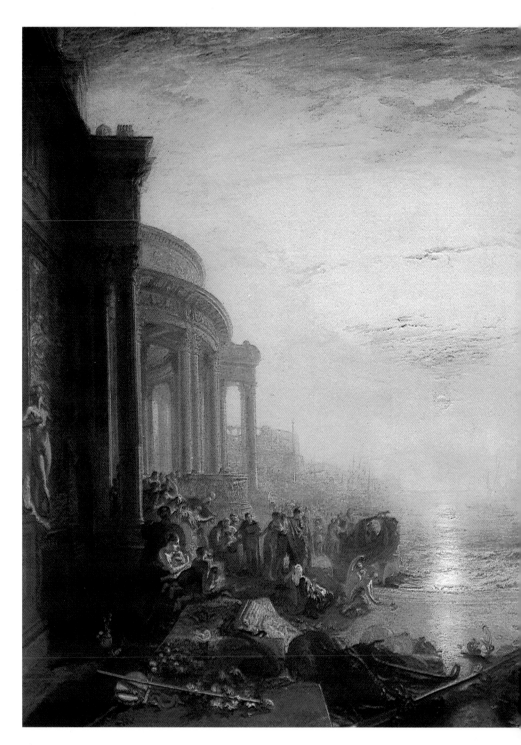

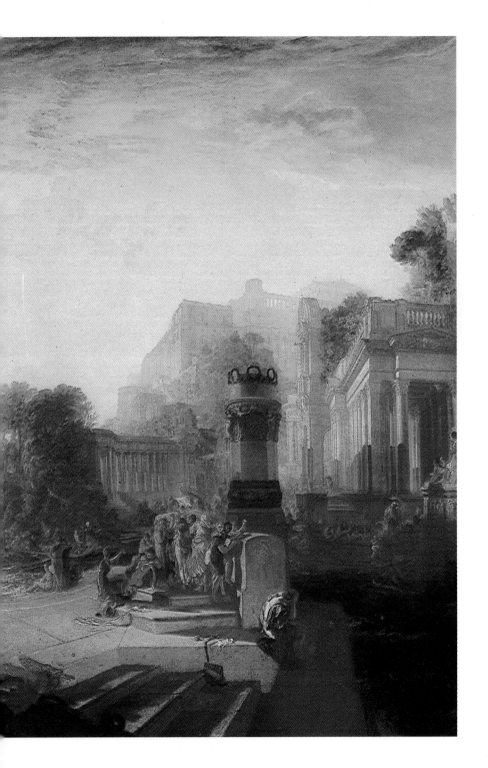

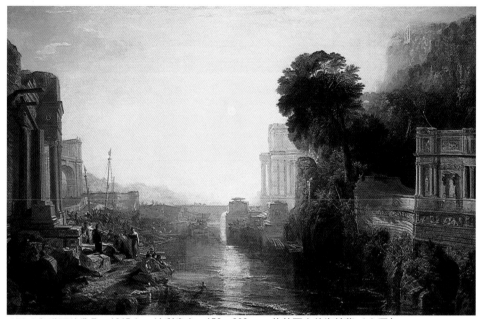

建設卡魯塔哥的黛朵　1815 年　油彩畫布　156×232cm　倫敦國立美術館藏（上圖）
迦太基帝國的衰亡　1817 年　油彩畫布　170×238.5cm　倫敦泰德美術館藏（前頁圖）

　　泰納的早期歷史風景畫構圖中經常出現明與暗及善與惡之間
衝突的描寫。雖然泰納終身從事此類主題，但也有其他畫作是在
探討相反價值觀在藝術或生活中的影響。早期作品中有些部分或
許是拿破崙戰役所引起的恐懼與不安的影射，但它們或許也早已
暗示了泰納所直覺到的改變將會出現於他的藝術之中。對泰納來
說，古典繪畫大師是負擔也是挑戰，他必須為自己判斷取捨。長
久以來，泰納最崇敬的兩位大師：克勞德和凱普都是善於在畫面
佈置光線的畫家，第三位最令他尊敬的林布蘭特也是善於使用黑
暗和影子去襯托輝煌光線的畫家。

　　凱普對於自然的看法影響了泰納，尤其對他在牧歌式的風景
及海景畫中引用光線效果的行動有決定性的幫助。而另外一位大
師克勞德，則是泰納在初次去到義大利前，創作雄偉的古典主題
繪畫的泉源。從泰納為《研鑽之書》（Liber Studiorum）而設計的

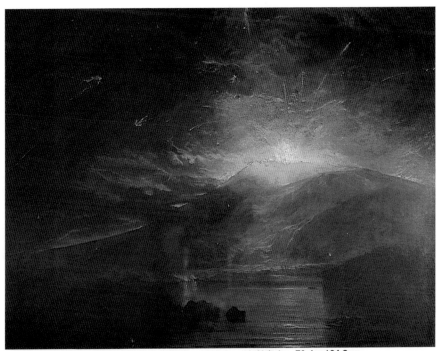

1812 年 4 月 30 日，聖文森島的火山爆發　1815 年　油彩畫布　79.4×104.8cm
英國利物浦大學美術館藏

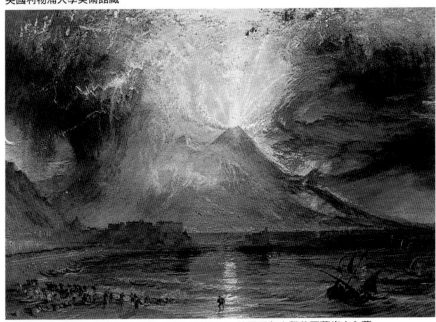

維蘇威火山爆發　1817 年　水彩　28.6×39.7cm　美國耶魯大學英國藝術中心藏

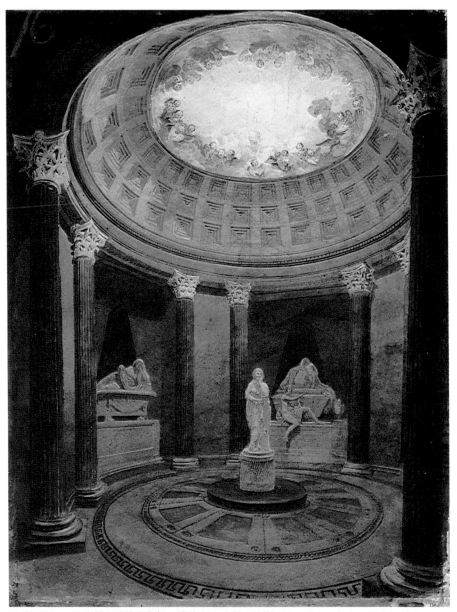

講義圖 76：布洛克里司比陵寢內部　1810 年　水彩、鉛筆　64×49cm　倫敦泰德美術館藏

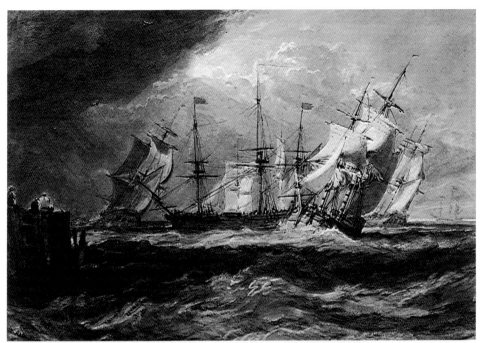

微風中的船　1806～1807 年　水彩、鉛筆　18.4×26.2cm　倫敦泰德美術館藏

位於中途距離的橋樑　1806～1807 年　水彩、鉛筆　18.1×25.8cm　倫敦泰德美術館藏

冰冷的早晨　1813 年　油彩畫布　113.6×174.6cm　倫敦泰德美術館藏

〈位於中途距離的橋樑〉圖中，可看到層次的山谷籠罩在炫麗的
圖見 83 頁
光線之中。這樣的構圖與氣氛雖然深受克勞德的影響，但卻不是
一件單純的模仿作品。泰納使用了克勞德式的構圖與光線去營造
泰晤士河谷的景致，並將真實的橋樑融於超越時空的理想風景之
中。如同《研鑽之書》的所有主題，泰納以個人的特殊方式定義
了風景藝術的特定領域。

　　《研鑽之書》是一位藝術家對自己的藝術能在既有領域範圍
內成功達成目標的自信，及有足夠能力向其他藝術家傳達自我意
念的一項結晶。雖然《研鑽之書》所呈現的風景畫種類，如：歷
史的、理想化的、田野式的、山景、海景及建築等網羅了當時為
人所知的所有形式，但是在泰納的手裡它們卻變得更豐富細膩。
如果我們拿泰納於一八一三年所作的〈冰冷的早晨〉來作比較，
即可印證《研鑽之書》所具有的豐富變化與細膩優雅的特質。從

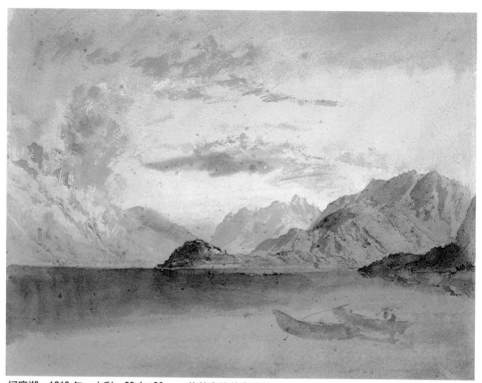

柯摩湖　1819 年　水彩　22.4×29cm　倫敦泰德美術館藏

形式來判斷，此作雖爲一幅有人物的田園風景畫；但就如標題所
提示的，此作的特徵在於它超越了形式上的內容。此畫並不告知
地點所在或者人物是誰，但僅僅讓我們了解那是一個什麼樣的早
晨。

　　這才是一個真實的主題，並且印證泰納如何成功地將它實
現。泰納細心地堆砌複雜又富有層次的色調，去暗示嚴冬寒冷的
霧氣因黎明破曉的微光而開始消散；藉著輕輕擦抹顏料，完美地
表現了前景的地面及草上的霜露。畫面整體呈現的荒涼感覺在營
造冷冽冰寒印象的效果上產生了作用。正如莫內所認同的，這是
一件足以驚世駭俗的自然主義作品。但是，此畫並不是爲了繪畫
內容而作，而是泰納爲了製造效果所使用的繪畫手法，也因此將

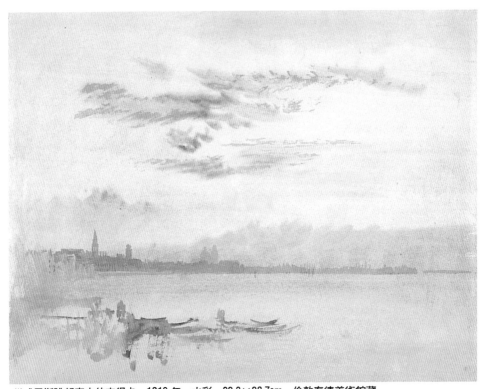

從威尼斯眺望東方的吉得卡　1819 年　水彩　22.3×28.7cm　倫敦泰德美術館藏

它轉變爲令人驚奇的散文詩。

義大利，一八一九年

　　〈冰冷的早晨〉是泰納遊遍英國的成果，存留著他個人專業
的和私人生活的常貌。戰爭結束帶來了更多的旅行機會，因此泰
納得以於一八一七年首次造訪滑鐵盧戰場及前往萊茵河旅行，在
那裡他創作了一系列的完整水彩作品。如同他的許多早期瑞士風
景繪畫，這些畫作都被福克斯購買，並於一八一九年在自己的倫
敦居所內開辦了泰納的水彩作品展。同年秋天，泰納實現了他第
一次的義大利之旅。

　　剛滿四十四歲的泰納正值藝術的巔峰時期。但這時他卻還只

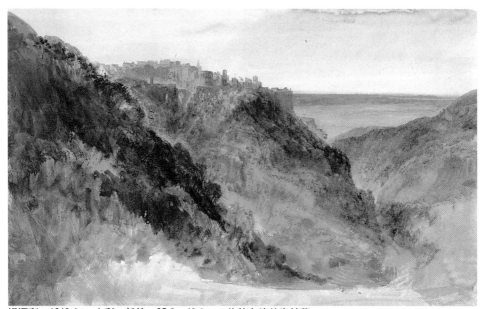

提渥利　1819 年　水彩、鉛筆　25.6×40.4cm　倫敦泰德美術館藏

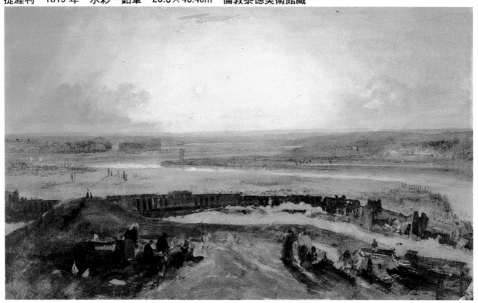

羅馬平原的日落　1819 年　水彩、鉛筆　23.1×36.9cm　倫敦泰德美術館藏

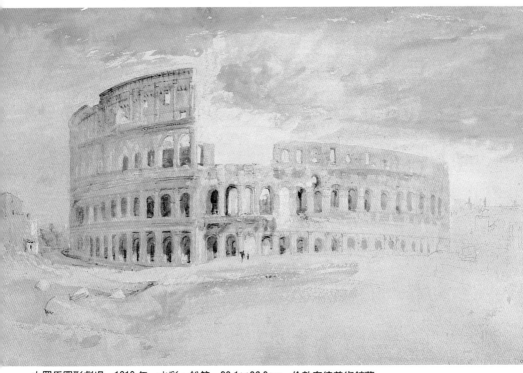

古羅馬圓形劇場　1819 年　水彩、鉛筆　23.1×36.9cm　倫敦泰德美術館藏

是一位十八世紀的傳承者，因為受到早期導師及贊助者的卓越古
典品味的薰陶，他是以著謙虛的心情前往。

　　對當時的藝術家而言，義大利是一項偉大的挑戰目標；它的
歷史和文化都成了西方文明的根基及藝術的典範，它的風景也是
完美極致的理想範例。如泰納自己陳述義大利為「如畫之地」及
「所有美麗事物的所在地」。的確，義大利是拿破崙戰爭前所有
年輕人的必訪之地。但是泰納的義大利之旅卻因戰爭的爆發而無
法避免的延遲了。當他到達義大利時，彷彿又回到學生時代一般，
對這片土地充滿了崇敬之情。他避免參與活躍的羅馬藝術圈活
動，埋首當地的藝術、建築及古代遺物等的速寫。他這樣的狂熱
似乎是為了填補自己教育的缺失，彌補失去的光陰，並且深刻地

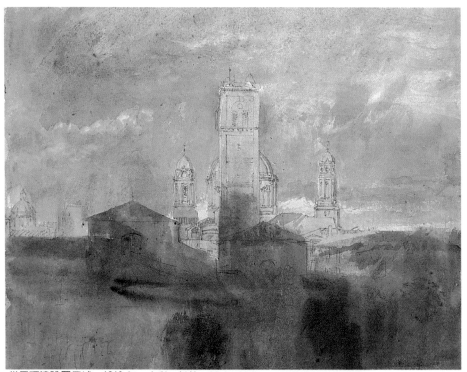

從屋頂遠眺羅馬城　1819 年　水彩、鉛筆　22.4×28.5cm　倫敦泰德美術館藏

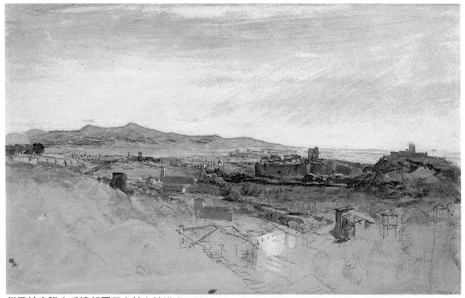

從巴拉帝諾山丘遠望羅馬卡拉卡拉浴場　1819 年　水彩、不透明水彩、鉛筆、鋼筆及褐色墨水
22.8×36.9cm　倫敦泰德美術館藏

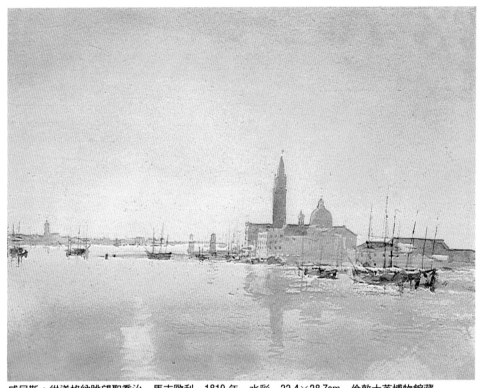

威尼斯：從道格納眺望聖喬治・馬吉歐利　1819 年　水彩　22.4×28.7cm　倫敦大英博物館藏

思考自己未來的藝術生涯。義大利經常被稱為是解放浪漫主義藝術家精神的堡壘，但泰納這次卻因過度集中吸收資料的精髓而延遲了精神面的影響。

　　包括泰納在內的所有北方畫家都深深地被義大利的光線與氣氛所吸引。不論是燦爛的藍天或是陽光都賦予了所有的色彩非常尖銳、清晰的明度。泰納在旅程的起初就有這樣的感受。他的水彩畫作如：〈柯摩湖〉或者〈威尼斯〉很明顯地少了古典羅馬傳統的沉重感覺，呈現出的反而是清新又純淨的色彩。泰納利用水彩輕刷白紙的方法來製造他所需求的透明效果。然而，同樣值得注目的是在經過處理的灰色紙上用水彩與不透明顏料彩繪而成的混合技法。在羅馬及坎帕尼亞地區的習作中，泰納發現了即使如

圖見 85 頁

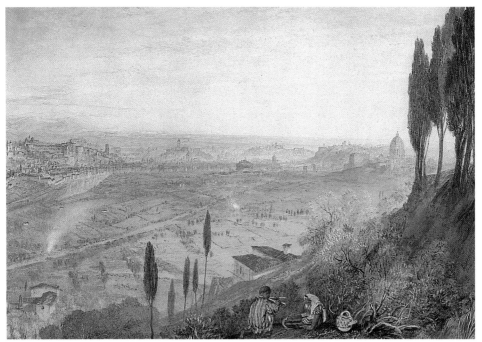

從馬利歐山遠眺羅馬　1820 年　水彩　29.6×40.6cm　英國薩西克斯私人收藏

午後或黃昏甚至月夜般沉重的氣氛，也可以用水彩技法來表達。與其是一些被強制性觀點驅使的鉛筆素描，泰納似乎在表現自由的水彩素描中復甦再生了。

圖見 92、93 頁

　　泰納在回到倫敦後極短的兩個月內，就驚人地將羅馬旅程中經歷的各種印象結合於一八二○年一張為皇家藝術學院所畫的大幅作品〈從梵諦岡眺望羅馬〉。這是一張壯麗但令人困惑的畫作，因為它所顯露的緊張感可能比思考過的更鮮明清晰。泰納應該相當感激義大利給予他深刻的影響與助益。在這件作品中，他將羅馬的藝術和歷史概觀凝縮於拉斐爾的肖像之中。這樣的表現方法既優雅又適切。在這件作品中可看到泰納無視當時的地方特徵，例如：我們可看到位於拉斐爾展覽室對面的聖彼得廣場的貝爾尼尼柱廊及羅馬後方綿延至遠方的山巒。雖然泰納的標題「準備迴廊裝飾繪畫的拉斐爾」，給予此作某種程度的歷史畫趣，卻不期

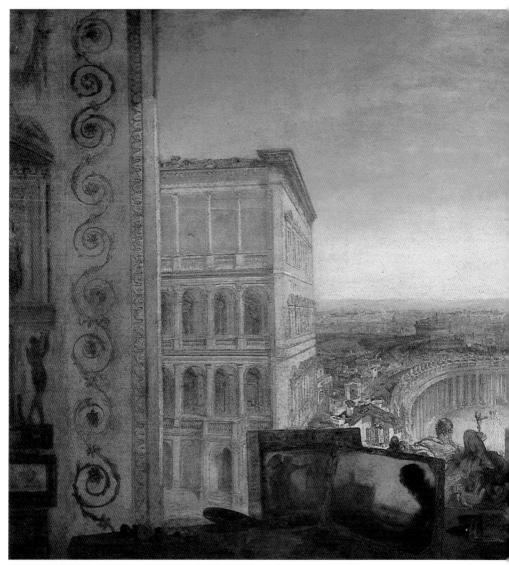

從梵諦岡眺望羅馬　1820 年　油彩畫布　177.2×333.5cm　倫敦泰德美術館藏

待觀者接受主題的字面意義。泰納同時使用填塞很多東西於景觀
中的方法，而不需要仰賴為使人驚訝而變換規則的遠近法。泰納
的目標是要將義大利所賦予他的所有東西都描繪出來，而在這幅

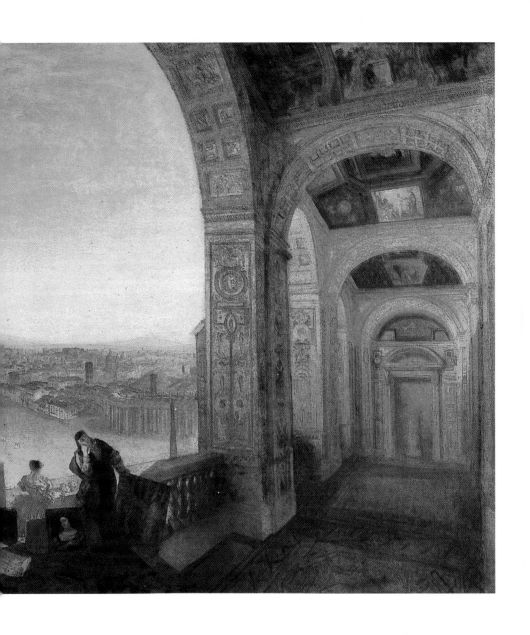

畫裡特別吸引我們的重點則是碧藍的天空。穿越意味著藝術與歷
史王國的迴廊，我們可眺望太陽與感覺空氣的存在。即使是無意
識的，在此作品中泰納預知了自己的未來。

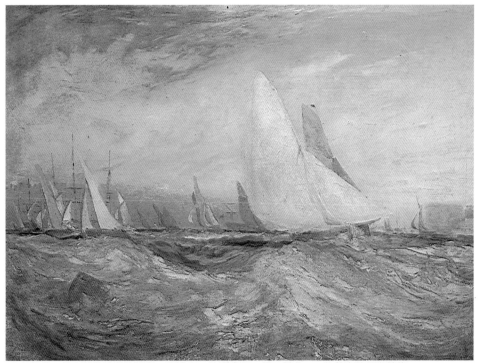

東考茲堡，衝向逆風的賽船速寫　1827 年　油彩畫布　45×60.5cm　倫敦泰德美術館藏

舊友與新觀眾──後期的英國式主題、地誌學風景與文學插畫

　　〈從梵諦岡眺望羅馬〉可以稱得上是一項讓泰納的同時期藝術家及評論家驚異於他的技巧與博學的偉大聲明。泰納於一八二八年的第二次義大利旅行期間及之後所畫的作品中，義大利的風景與傳統得以更平穩的形式融會。另外因為經常受到朋友或贊助者的鼓勵，泰納在一八二○年代的作品內展開新的創作方向時加上了較靈活又謹慎的註解。

　　一八二七年，泰納和建築家約翰‧納許（John Nash）前往位於衛特島的夏日別墅小住並且將當時剛成立不久的考茲城堡帆船

東考茲堡，衝向逆風的賽船速寫　1827 年　油彩畫布　46.4×72.4cm　倫敦泰德美術館藏

甲板一景　1827 年　油彩畫布　30.5×48.5cm　倫敦泰德美術館藏

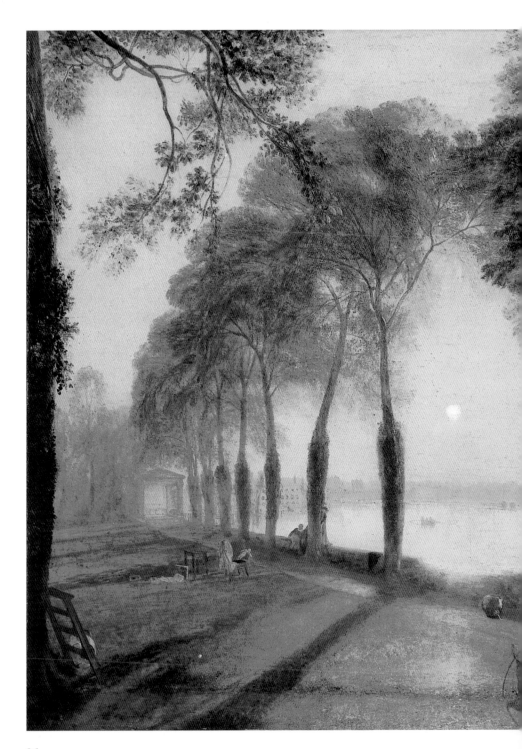

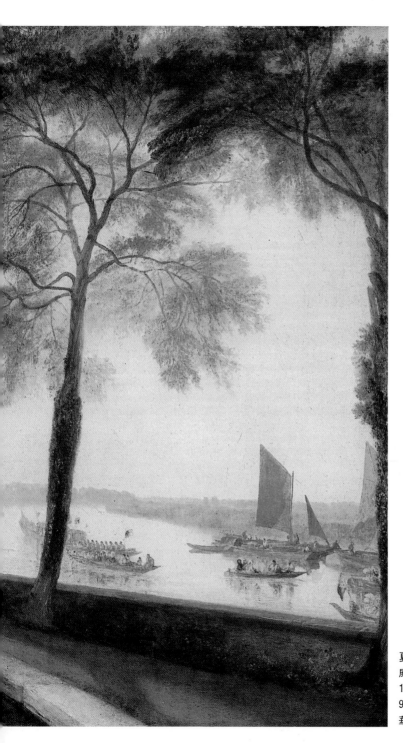

夏夜，摩特河畔，
威廉·莫菲特府第
1827年　油彩畫布
92×122cm
華盛頓國立美術館藏

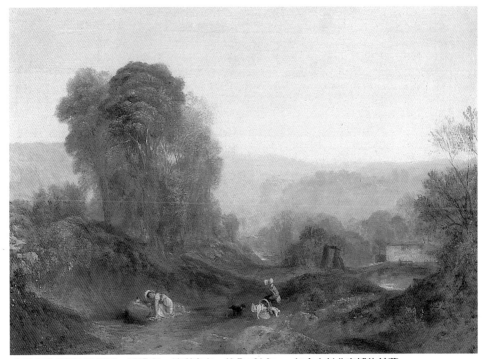

衛特島的諾斯考特附近　1827 年　油彩畫布　43.7×61.3cm　加拿大魁北克博物館藏

競賽繪製成生動美麗的油彩習作。這是泰納爲了完成兩幅與帆船競賽相關的油畫作品委任而作。不論是習作或者是油畫完成作品，都是他最早且令人印象深刻的現代生活與休閒形象的表現。它們不僅超越了傳統海景繪畫的界限，其富於表現的描寫與多變效果的感受性，預知了印象主義的到來。另外，在那裡充滿黃昏音樂會與庭園宴會的城堡社交生活也給予了泰納創作更多水彩與油畫速寫的靈感。

　　直至此時，泰納也與失交多年的艾格蒙伯爵重新建立友誼。從一八二五年到伯爵於一八三七年逝世爲止，泰納頻繁拜訪佩特沃斯院。尤其自從另外一位贊助者福克斯於一八二五年十月去世以來，泰納有更多時間拜訪佩特沃斯院。艾格蒙伯爵提供泰納一個私人專用畫室，使他可以不受干擾地專心作畫。在那兒他繪製

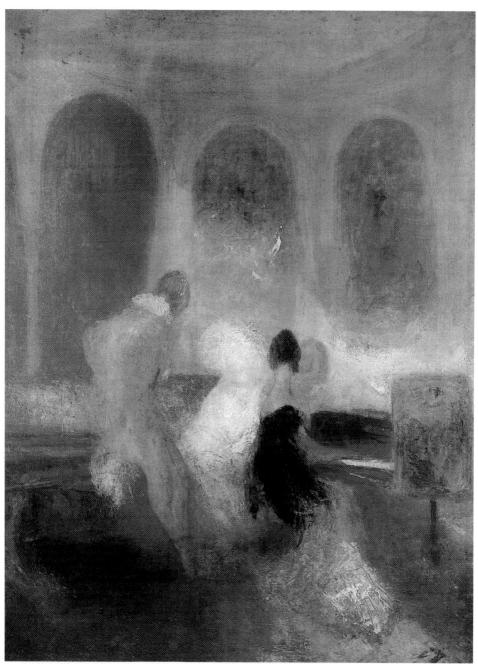

東考茲堡音樂會　1835 年　油彩畫布　121×90.6cm　倫敦泰德美術館藏

佩特沃斯庭園的日落　1827 年　水彩、不透明水彩　13.8×19.1cm　倫敦泰德美術館藏

從佩特沃斯邸宅看庭園那端的日落　1827 年　水彩、不透明水彩　14×19.3cm　倫敦泰德美術館藏

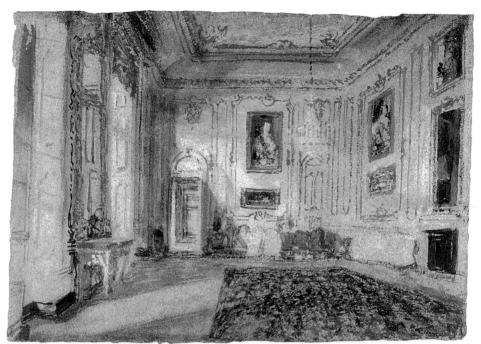

佩特沃斯邸宅白金廳　1827 年　水彩、不透明水彩　13.4×19.1cm　倫敦泰德美術館藏

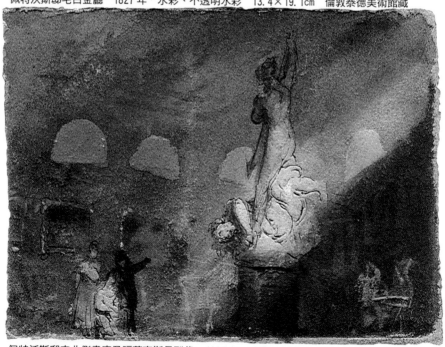

佩特沃斯邸宅北側畫廊及福萊克斯曼雕像　1827 年　水彩、不透明水彩、鉛筆、鋼筆及墨水
14.1×19.2cm　倫敦泰德美術館藏

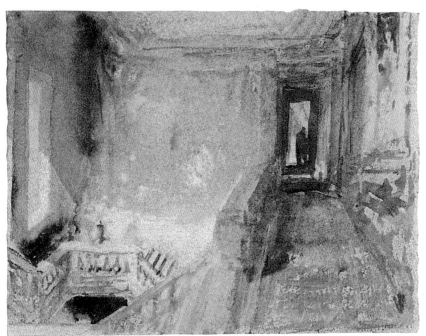

從佩特沃斯邸宅臥室樓梯走廊看中央大階梯　1827 年　水彩、不透明水彩　14.3×18.7cm
倫敦泰德美術館藏

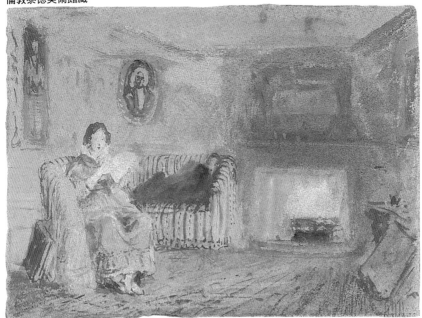

佩特沃斯，女子對著躺臥沙發的男子閱讀　1832 年　不透明水彩、藍紙　13.8×18.9cm
倫敦泰德美術館藏

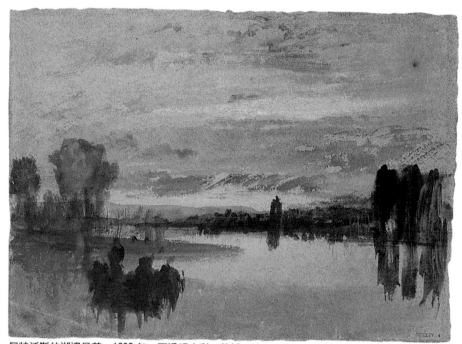

佩特沃斯的湖邊日落　1832 年　不透明水彩、藍紙　13.8×19cm　倫敦泰德美術館藏

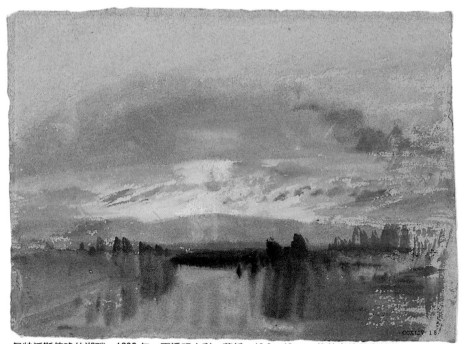

佩特沃斯傍晚的湖畔　1832 年　不透明水彩、藍紙　13.9×19cm　倫敦泰德美術館藏

佩特沃斯庭園：遠方的堤靈頓教堂　1828 年　油彩畫布　64.5×145.5cm　倫敦泰德美術館藏

了艾格蒙伯爵的庭院及周遭景致的油畫速寫及其完成品。另外還有超過一百幅著名的彩色素描系列作品，主題內容包括主人的宅邸及其豪華的室內裝飾和眾多訪客。這些呈現艾格蒙伯爵私生活的作品是泰納在藍紙上使用樹脂水彩等混合媒材的首項嘗試。鮮豔又濃厚的色彩適切地描述著被爐火、燈光照射的豪華室內景象，及籠罩佩特沃斯庭園的燦爛夕陽餘暉。

　　在佩特沃斯的速寫雖然只是泰納為自己的喜好而作，但當時

他也應用這些技法於商業版畫的素描。另外，泰納在一八二〇年代為版畫家描繪的作品大幅增加，為景氣蓬勃的出版業界貢獻不少。雖然英國內陸旅行的熱度仍持續維持著，但隨著拿破崙戰役的結束，中產階級大眾旅行歐洲的機會大幅增加。因此導覽書籍及風景圖片的需求也急速增加。

　　以旅行為主題的故事及回憶錄成為當時暢銷文學的主幹。不論是詩詞、小說、年刊或者是紀念性刊物都紛紛出籠，而這些刊

佩特沃斯屋內　1837 年　油彩畫布　91×122cm　倫敦泰德美術館藏

物都需要插圖。因此在一八二○年代初期發明了耐久性較強的鑄
刻鐵版來製作可賺取更多利益的大量印刷。總是擁有一群愛好者
的泰納很快地發現了這日益增長的市場，並馬上加入這項行列。
起初，泰納只是接受出版業者或版畫家的委任製作，但後來他卻
開始親身策劃出版，並想自己來管理這方面的事業。事實上，當
泰納還在製作《研鑽之書》的同時，他就承接了自己首項重要的
地圖風景畫系列作品「英國南海岸的美麗景觀」的版畫製作，並
為其準備水彩畫作。

　　至一八二○年代，泰納將大部分的時間投入這方面繪畫的進
一步探求，其中包括了「英國的河流」、「英國的港口」，及他在

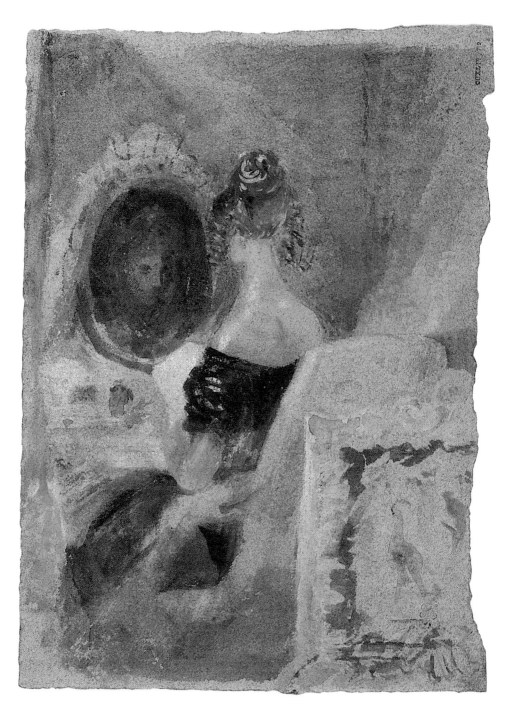

佩特沃斯，坐在鏡前的黑衣女子　1832 年　不透明水彩、藍紙　19.5×13.8cm　倫敦泰德美術館藏

梅得威河畔的洛徹斯特　1822 年　水彩　15.2×21.8cm　倫敦泰德美術館藏

科尼河畔，威特福附近的摩爾公園　1823 年　水彩、不透明水彩　15.8×22.1cm　倫敦泰德美術館藏

倫斯葛特　1824 年　水彩、鉛筆　16×23.2cm　倫敦泰德美術館藏

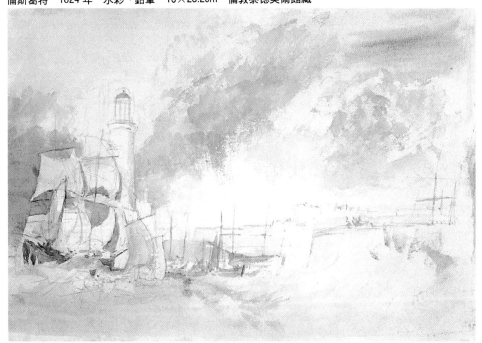

倫斯葛特習作　1824 年　水彩、鉛筆　17.4×24.8cm　倫敦泰德美術館藏

聖莫里斯　1827 年　水彩、鉛筆　23.6×29.5cm　倫敦泰德美術館藏

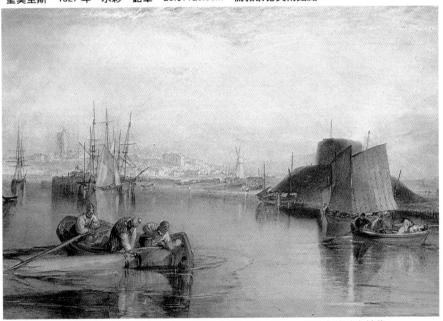

沙福克郡，艾得伯羅　1826 年　水彩、不透明水彩　28×40cm　倫敦泰德美術館藏

日落的天空　1825～1830 年　水彩　34.5×48.6cm　倫敦泰德美術館藏

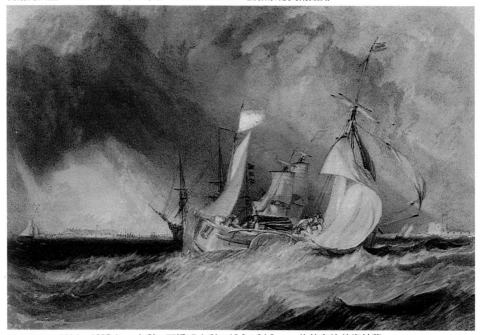

漢伯河口　1824～1825 年　水彩、不透明水彩　16.2×24.2cm　倫敦泰德美術館藏

擱淺的船　1828 年　油彩畫布　69.8×135.9cm　倫敦泰德美術館藏

布萊頓的鎖橋　1828 年　油彩畫布　71×136.5cm　倫敦泰德美術館藏

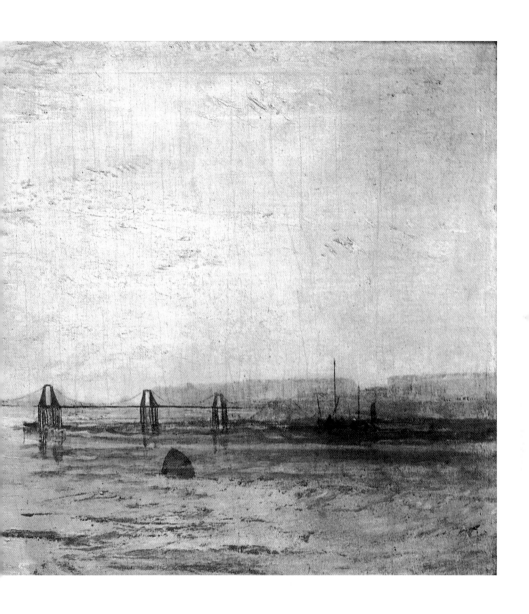

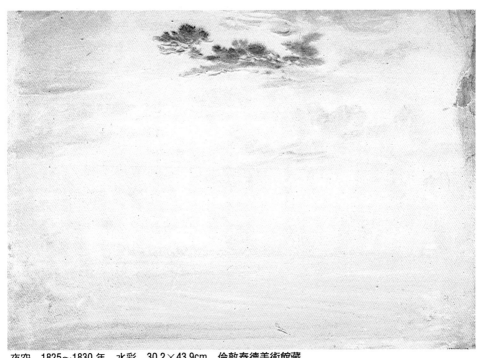

夜空　1825～1830 年　水彩　30.2×43.9cm　倫敦泰德美術館藏

這項發展分野上的最高成就——「英國及威爾斯的美麗景觀」。
這些系列作品是富有複雜想法及精確技法的水彩畫，在泰納的嚴
格監督下由最好的版畫家印製成版畫。它們真實地呈現英國在拿
破崙戰爭後的景觀。後來因為從事羅亞爾河及塞納河等歐洲大河
為企劃主題的關係，泰納又得以將他的題材範圍延伸至歐洲大
陸。

　　身兼銀行家、收藏家、詩人及倫敦著名沙龍主人的撒姆爾・
羅傑(Samuel Roger)是第一位鼓勵泰納從事當代詩詞插畫的朋友。
事實上，泰納也早就有為瓦特・史考特（Walter　Scott）等作家製
作風景及地形圖學的插畫經驗，並於一八二一年為史考特的《蘇
格蘭地方古謠集》完成了一組素描作品。此外，泰納本身從以前
開始就對詩詞極有興趣，不僅經常自己作詩也曾在展覽目錄裡附

威爾希海岸的弗令特堡　1825～1830 年　水彩　22.9×34.9cm　日本私人收藏

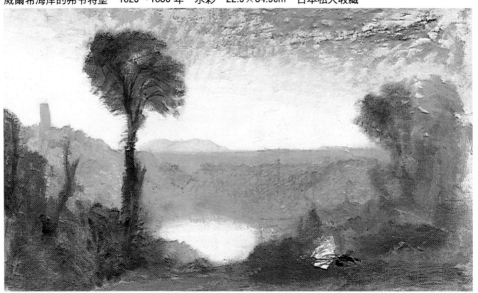

內密湖　1828 年　油彩畫布　60.3×99.7cm　倫敦泰德美術館藏

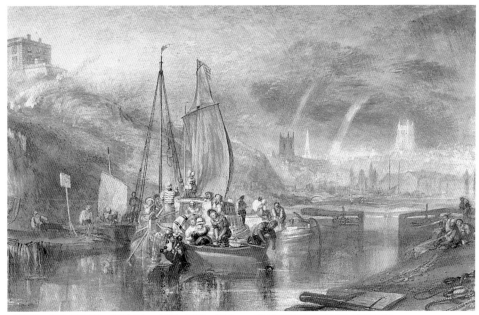

威爾斯，潘布魯克堡　1829 年　水彩　29.8×42.6cm　英國巴斯霍爾班博物館董事藏

加一些與展出作品相關的詩句。一八二六年，羅傑委任泰納爲自
己的詩作《義大利》製作一組插畫，期望能因爲插畫的效果，而
比以前單獨出版詩詞時獲得較大的成功。泰納以詩作爲基點，參
考自己一八〇二年的阿爾卑斯山旅行及始於一八一九年的二十年
義大利旅行回憶，他製作了美輪美奐又動人的系列作品並將它們
與文字同頁印刷。這本插畫詩集獲得了極大的成功，不僅創下書
籍的銷售記錄也大大增加了泰納的聲譽。他繼續爲羅傑的《詩集》
及其他不論是現存的或去世的詩人和作家如：布萊恩、史考特和
米爾頓等人繪製插畫。這些精美的插畫作品可以說是英國書籍插
畫的極致。

　　從年輕時代開始就不斷累積地誌圖學插畫訓練的泰納，早就
知道如何藉著安排形象或暗示去喚起一個地方特有的意義與記
憶。不論是製作大型的水彩作品「英國及威爾斯的美麗景觀」或

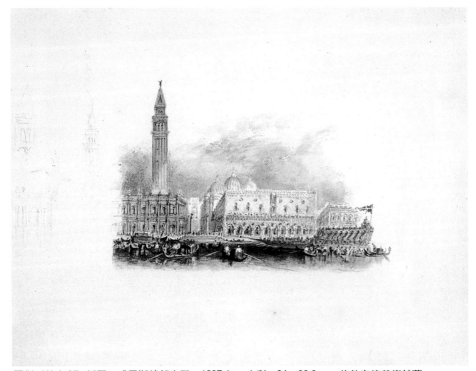

羅傑《義大利》插圖　威尼斯總都宮殿　1827 年　水彩　24×30.6cm　倫敦泰德美術館藏

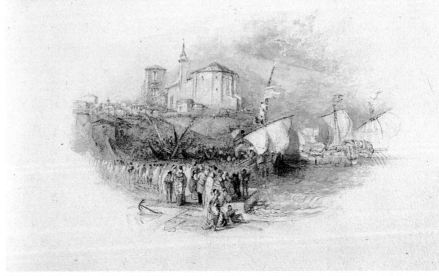

羅傑《詩集》插圖　哥倫布揚帆出航　1831～1832 年　水彩、鉛筆、鋼筆及墨水　23.8×30.9cm
倫敦泰德美術館藏

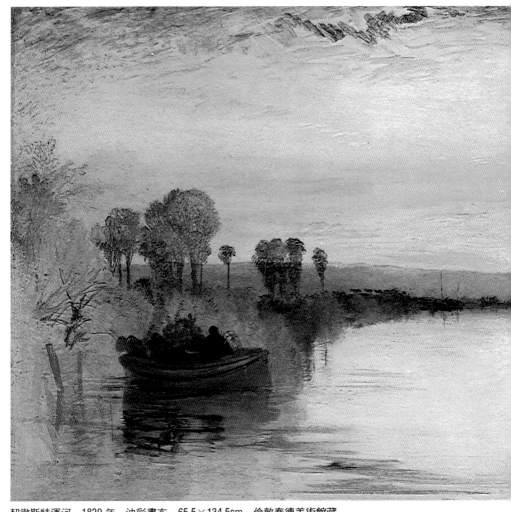

契徹斯特運河　1829 年　油彩畫布　65.5×134.5cm　倫敦泰德美術館藏

者是簡潔拘謹的小品，泰納為版畫所創製的成熟作品的基礎也是
來自於他早期的製圖經驗。插畫的主題或故事被慎重地挑選；氣
候與光線的效果也被適當地呈現出來；驚人壯觀卻又不失原有風
味的象徵角色被貼切地扮演著。例如：在為羅傑所繪的〈哥倫布 圖見 119 頁
揚帆出航〉裡，海港內不穩定的氣候預告了旅途的前景，並呼應

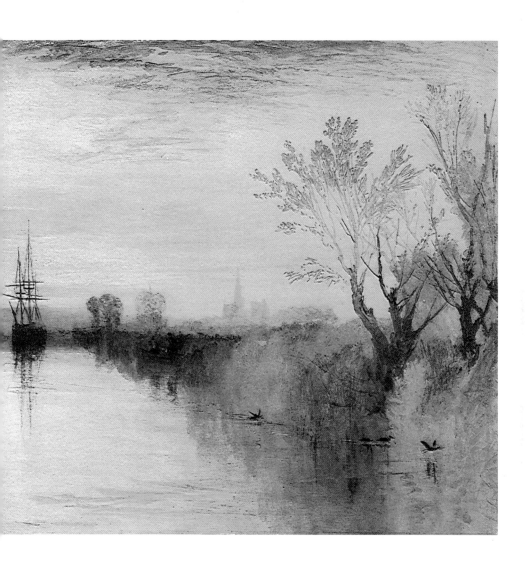

著前來道別群眾的不安。更深奧的意味則是暗示哥倫布將帶給美
國的命運之風。

　　和簡明的圖像一樣值得注目的是泰納為版畫家所畫的素描作
品中技法的多樣性。這些技法在他的藝術中反映了更寬廣的發
展，特別是他對於色彩與色調對比的關心漸增。然而，對於只習

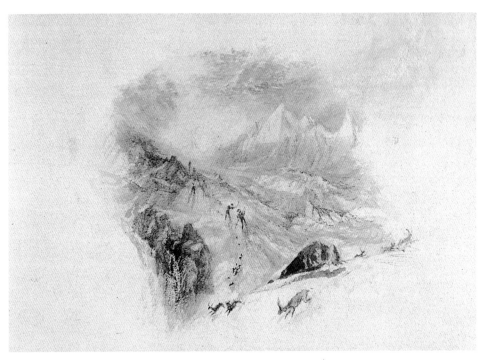

羅傑《詩集》插圖　黎明的阿爾卑斯山
1831～1832 年　水彩　11.5×13.9cm
倫敦泰德美術館藏（上圖）

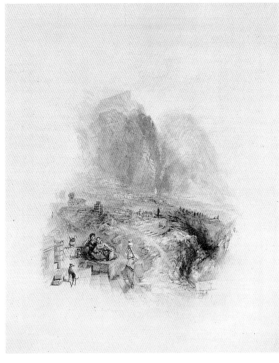

拜倫《人生與作品》插圖
特爾菲的帕那塞司神山與卡司泰林恩神泉
1832 年　水彩、不透明水彩
18.4×14cm　倫敦泰德美術館藏（左圖）

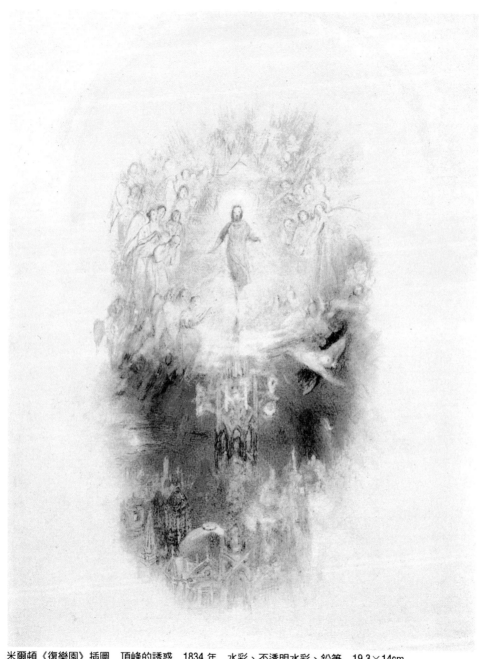

米爾頓《復樂園》插圖　頂峰的誘惑　1834 年　水彩、不透明水彩、鉛筆　19.3×14cm
倫敦泰德美術館藏

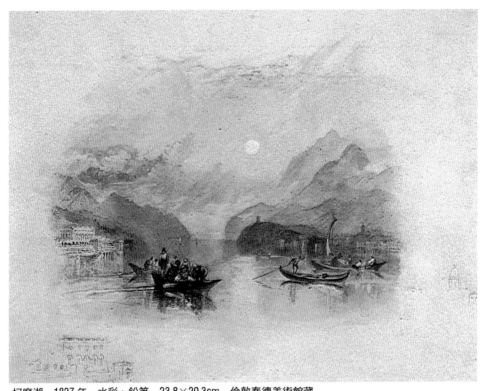

柯摩湖　1827 年　水彩、鉛筆　23.8×20.3cm　倫敦泰德美術館藏

慣使用黑白色調的版畫家來說，泰納的素描並不是那麼容易詮
釋。到此時，泰納還一直認為以色調變化來解決有限色彩種類的
傳統繪畫手法無法完全表現視覺在感覺自然時的微妙變化。取而
代之，他開始思考將事物因光線折射而產生無限變化的單純色彩
片段還原。從那時開始他不間斷地藉著油彩與水彩的各種色彩習
作來研究色彩的作用。這些習作中有的是為作畫而準備的構圖，
有的則只是色塊的實驗罷了。他也開始將一些如寶石般晶瑩的強
烈色彩化成無數的小點來強調作品。例如「英國的河流」或者「英
國的港口」等水彩作品都是在白紙上使用這種方法；而像法國河
川系列作品則是使用樹膠顏料於彩紙上製造相同的效果。表現精
湛又突出的結果使泰納在描寫光線與大氣的形態時，為了更精練

克勞迪恩港風光　1828 年　油彩畫布　60×92.5cm　倫敦泰德美術館藏

歐里維托的景致　1828 年　油彩畫布　91.4×123.2cm　倫敦泰德美術館藏

且多樣化的效果而不得不向版畫師做更多的要求。雖然難度比以前的任何作品都高，但結果充分地滿足了他的期望。泰納所遺留下的許多版畫涵蓋了倫敦版畫黃金時代中大多數的最佳作品。

第二次義大利旅行，一八二八～二九年

　　泰納就是藉著版畫而聲名遠播。特別是在歐洲，那些不熟悉泰納的油畫和水彩畫作品的人，初次看到這些版畫作品時大都會很震驚。最佳例子是當泰納於一八二八年秋天，再度回到義大利羅馬為展出近作而開辦的一個小型展覽之時。這第二次的旅行和第一次截然不同，尤其經過一八一九年的苦心努力之後，這回他花在油畫上的時間比鉛筆或水彩素描要來得多，也變得比較熱心參與當地的社交活動。如果羅馬對藝術家來說是一種考驗的話，

歐里維托的景致
（局部）1828 年
油彩畫布
倫敦泰德美術館藏
（右頁圖）

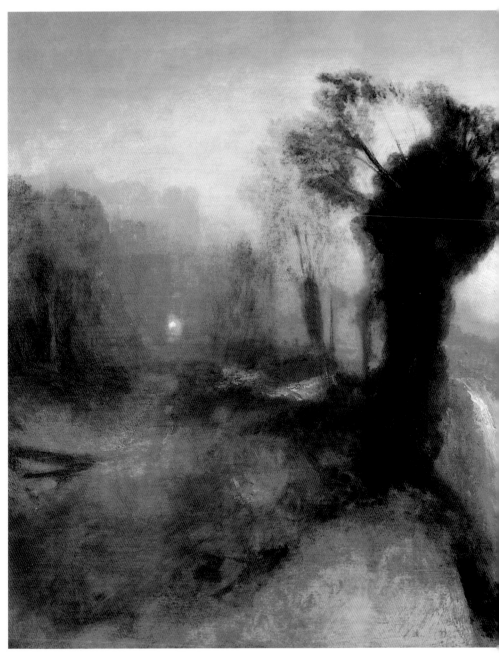

有水道橋及瀑布的南歐風光　1828 年　油彩畫布　150.2×249.2cm　倫敦泰德美術館藏

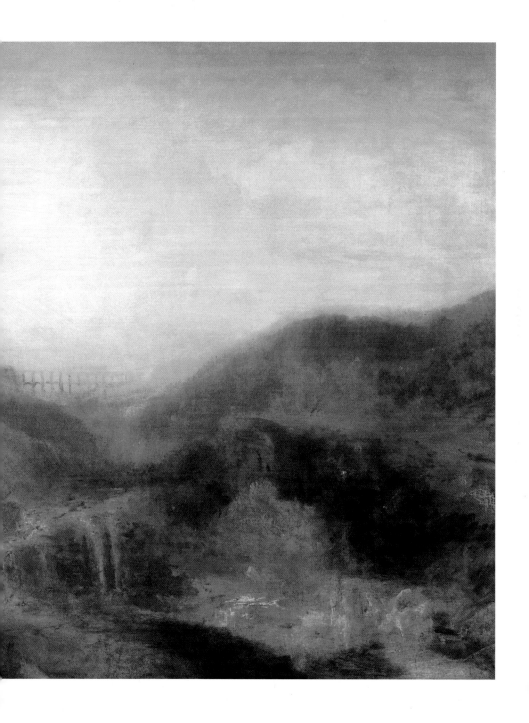

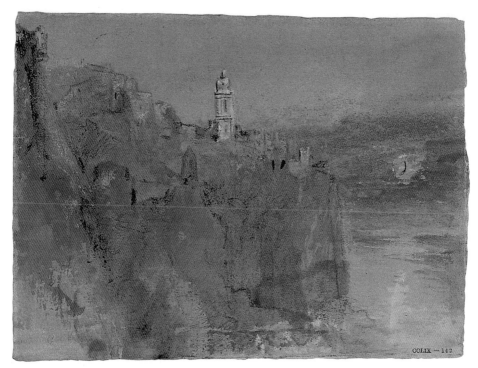

岩岬上的城鎮　1828 年　不透明水彩、鉛筆　14×18.6cm　倫敦泰德美術館藏

泰納所要面對的正是另一項與同時期歐洲藝術家相較量的歷練。
他雖然早已聲名遠播，但真正的風格及近年在水彩表現方法上的
發展卻不太為人所知。因此當他的近作於第二次義大利旅行公開
展出時帶給了眾人極大的震撼。

　　泰納在杜里宮（Palazzo Trulli, Via del Quirinale）舉辦的展覽，
展示了在羅馬城市中所完成的作品。其中包括〈歐里維托的景致〉圖見 126、127 頁
的原始創作。此作所顯現的雖然是靜態的感覺，但是能夠如此絕
妙地將義大利的光線與大氣之美表達出來的特點可以說是泰納的
最佳作品。當泰納為一八三〇年的倫敦展出而重畫此作前，它並
不是現在我們所見到完成作的景象。因為原始的〈歐里維托的景
致〉既沒有像許多德國和奧地利畫家般嚴密、細心的完成度，也

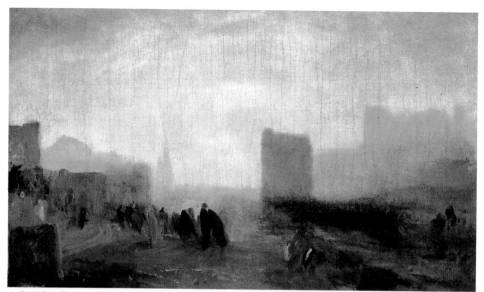

古典的港口風光　1828 年　油彩畫布　60.3×101.9cm　倫敦泰德美術館藏

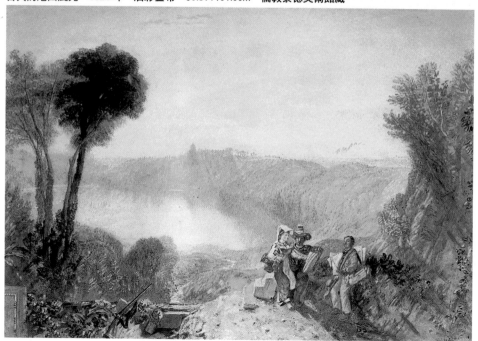

阿巴諾湖　1828 年　水彩　28.6×41.2cm　美國私人收藏

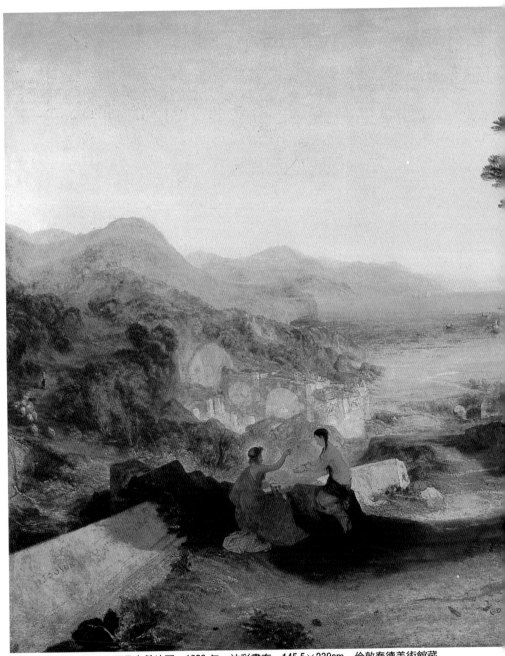

貝艾海灣，阿波羅和女預言家希比亞　　1823 年　　油彩畫布　　145.5×239cm　　倫敦泰德美術館藏

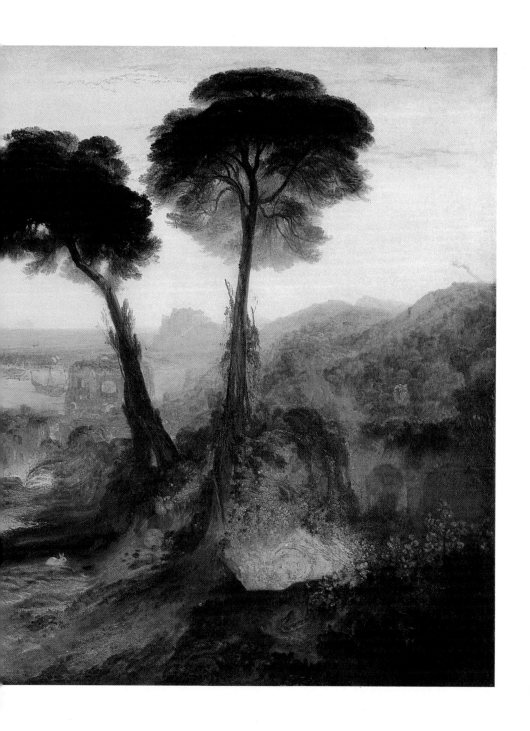

133

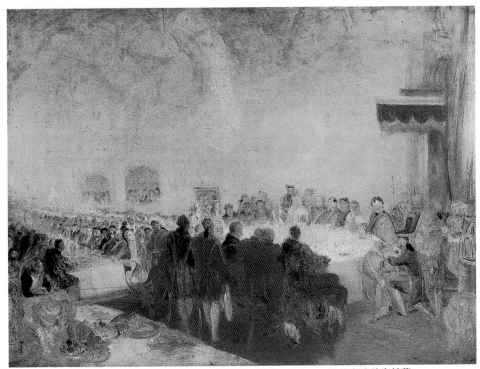

於愛丁堡參加國會盛宴的喬治Ⅳ　1822 年　油彩畫板　68.5×91.8cm　倫敦泰德美術館藏

沒有義大利畫家追求的新古典主義風格的高雅氣質，所以並沒有
完全滿足當時羅馬觀眾的期待。由於當時在羅馬附近從事戶外寫
生的畫家很多，此畫所表現的閃爍、輕快的筆觸能完全地在油彩
速寫領域中被接受，但如將此類型的戶外速寫法應用於為參加展
覽而畫的作品時，則很容易令人產生困惑。此外，泰納在羅馬創
作的油彩速寫都是比其他畫家更抽象的構圖研究，他花很多時間
深度地長期考察受到歐式義大利見解薰陶的克勞德風格的古典風
景與理想的海港景致。

　　在眾多泰納的展覽批評者當中，最辛辣無情的評論來自德國
人；而奧地利的約瑟夫・安頓・寇（Josef Anton Koch）也寫了一
篇相當粗鄙惡劣的評論，描述泰納的作品「為垃圾而不是繪畫，

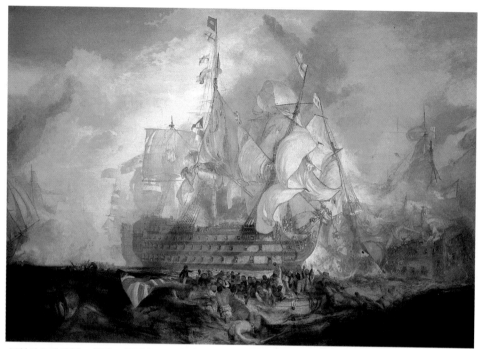

托拉法加的海戰　1823～1824 年　油彩畫布　259×365.8cm　英國格林威治國立馬利泰博物館藏

因此掛正掛反都沒關係」。他還另外寫到泰納的展覽是「由眾多
愚蠢、叫囂的觀眾所造訪的」。類似的反應也發生於一八四五年
的慕尼黑。在巴伐利亞的魯特衛克一世（Ludwig I）的統治下，
一項為尊崇文化復興而舉辦的國際大展中，泰納以他的作品〈瓦
爾哈拉的開設〉參展，卻引來無情的嘲弄。不僅作品被損壞退回
倫敦，還被要求償還畫框的修補費用。而評論的要點為「並沒有
將所要描繪場所的特徵正確地表現出來」。這樣的言論是未真正
領會泰納作品的重點，及完全無視英國式繪畫傳統的明證。

　　泰納很早就從他的恩師洛騰堡那兒學到了歐洲繪畫特有的平
靜又優雅的氣質。他的第一張油畫作品〈海上漁家〉就是此類表
現技法的成功例證。但他還是很快就棄絕此法而轉換成英國風格

比拉多受洗　1825 年　油彩畫布　60×75.5cm　倫敦泰德美術館藏

的大膽表現主義形式，可能是因為他早已想到這是描繪自然生命
與活力較適切的表現手法。藉著顏料的力量去解放自然中元素能
量的衝動，演變成了他藝術主題的決定性質。這樣的主題以極大
膽的手法被表現於繪畫的完成作品之中，甚至也出現在他晚年獨
自於私人畫室裡描繪的狂風、駭浪及天空等速寫作品中。如同泰
納自己對自然現象的響往，這些作品有著非凡的外觀卻大多是強
調「表現」勝於「完筆」的繪畫流派的邏輯演變結果。當泰納和
他的同年代畫家如康斯塔伯和羅倫斯等的作品出現於一八二四年
的「英國沙龍」時，他們豐富又具繪畫風格的形式作品困惑了巴
黎的藝評家，就如泰納在羅馬時曾有的經驗。一位法國評論家艾

尤里西斯嘲笑波里菲摩斯習作　1828 年　油彩畫布　60×89.2cm　倫敦泰德美術館藏

茜努‧都雷庫魯茲攻擊道:「做作的疏忽,且無法追求物體清晰、正確的形態」;他又另外提到英國風格的方法只適用於「描寫英國鄉村、海上風景或水手的情景」,寧可「保留對此手法的評判,直到其他傑出的英國畫家也能利用此法來成功地處理義大利寂靜、莊嚴又迷人的景致,並且能提供與普桑的〈波里菲摩斯〉(Polyphemus)相比擬的形式與技巧」。

　　如果這些評語聽起來像是對泰納提出能否證明英國形式可以適切地表達古典主題的一項挑戰的話,那麼人們可能會懷疑他們將如何評論泰納為紀念從義大利歸國而於一八二九年學院展發表的精湛畫作〈尤里西斯嘲笑波里菲摩斯〉。雖然義大利確實重新喚起了泰納對古典的想像力,但實際上這項作品的構思是他停留羅馬期間就想到的。 構成此古代情景的深紅色、金色、藍色及

圖見 138、139 頁

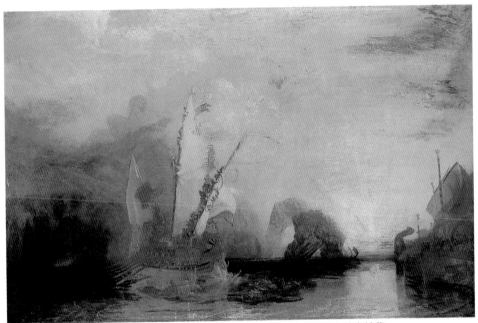

尤里西斯嘲笑波里菲摩斯　1829 年　油彩畫布　132.5×203cm　倫敦國立美術館藏

粗略、厚重的重疊顏料，也讓泰納的支持者──美國風景畫家湯瑪斯・寇爾（Thomas Cole）感覺過度極端並深受衝擊。寇爾對泰納的一八二九年作品的評論要點是色彩與主題分離。於一八三〇年至四〇年間對泰納的大部分評論都持續在此類論調上大作文章，有時甚至是用傷感或嘲諷的語氣來批評他傳統主題與自由奔放描寫之間的對立。但是事實上，對泰納來說形式與色彩是無法與意義分開的（這樣的理論可以反覆地在他的許多作品中觀察到）。在〈尤里西斯嘲笑波里菲摩斯〉的畫面中，我們可看到的炫目光線與象徵黑暗勢力的盲目巨人之間的對比。此作不僅呈現泰納特意配置於海邊的火山爆發力，同時也反映出當時對火山地層的研究。此外，舞蹈的海中女神們並不是單純為裝飾效果而畫，它象徵著當時因科學發展而被理解的磷光現象。

尤里西斯嘲笑波里菲摩斯（局部）
1829 年　油彩畫布
倫敦國立美術館藏
（右頁圖）

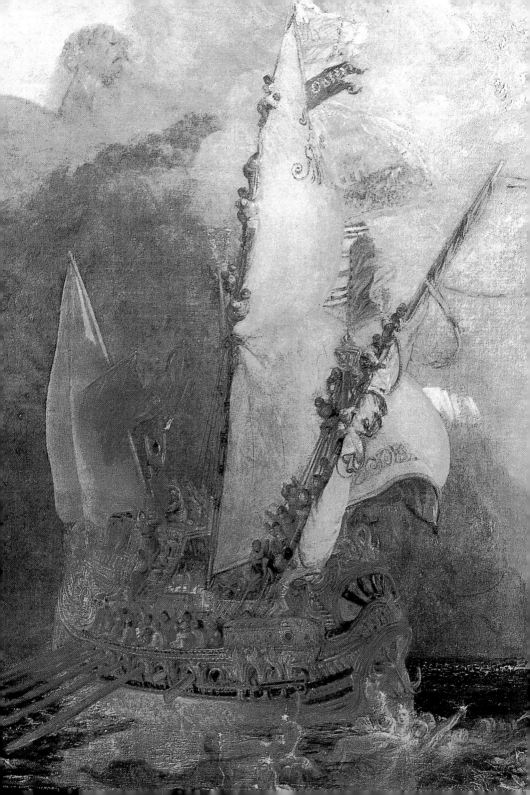

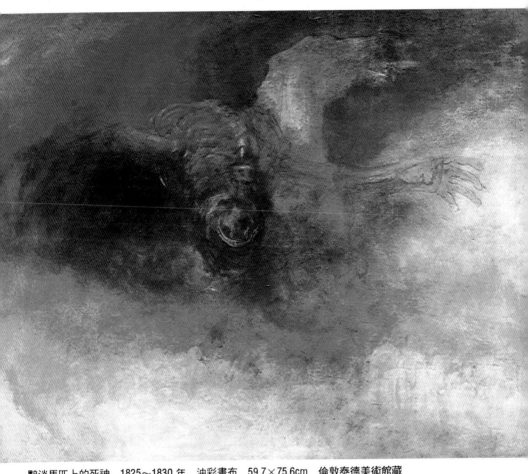

黯淡馬匹上的死神　1825～1830 年　油彩畫布　59.7×75.6cm　倫敦泰德美術館藏

救生艇航向發出求救信號的擱淺船隻　1831 年　油彩畫布　91.4×122cm
倫敦維多利亞＆亞伯特博物館藏（右頁上圖）
從霍格曼遠望滑鐵盧戰場　1832 年　水彩　15.2×25.4cm　美國私人收藏（右頁下圖）

OCLIX — 141

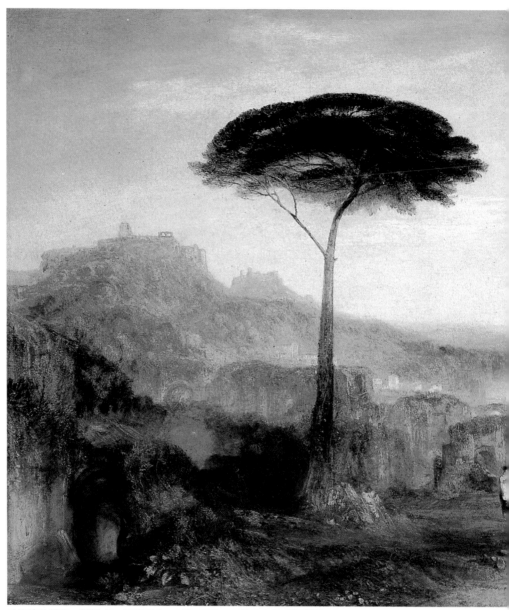

哈洛德的朝聖　1832 年　油彩畫布　142×248cm　倫敦泰德美術館藏

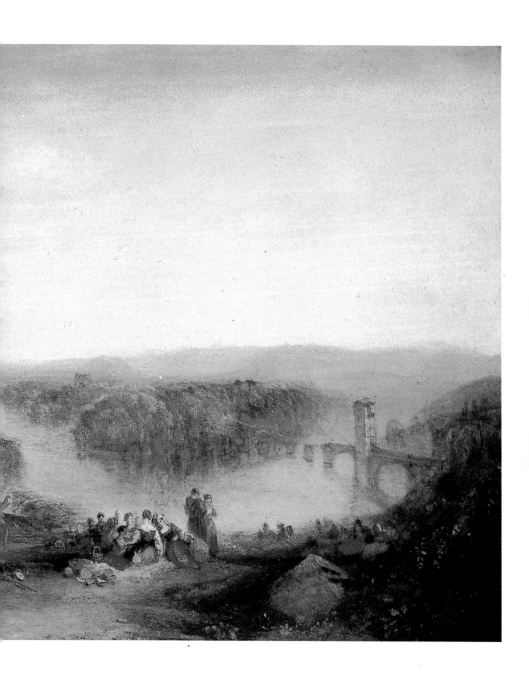

托那羅　1832 年　水彩、鉛筆　28.8×24cm　倫敦泰德美術館藏

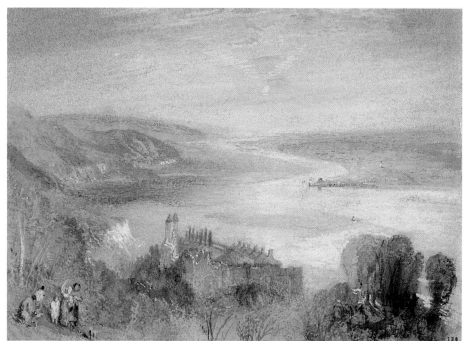

坦卡村與周圍村落　1832 年　不透明水彩、藍紙　14×19.1cm　倫敦大英博物館藏

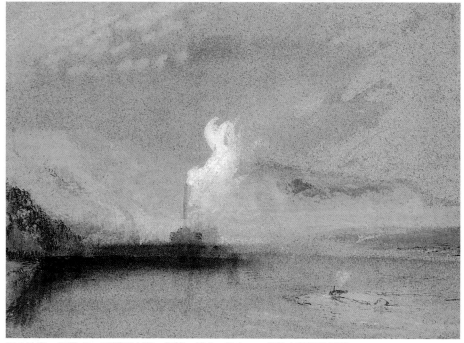

河中沙洲　1832 年　不透明水彩、鋼筆　13.9×19.1cm　倫敦大英博物館藏

巴黎亞克勒橋附近市景　1832 年　水彩、不透明水彩　29×47cm
英國曼徹斯特大學惠特沃斯美術館藏

哈佛利爾　1832 年　水彩、不透明水彩、藍紙　13.8×18.7cm　倫敦泰德美術館藏

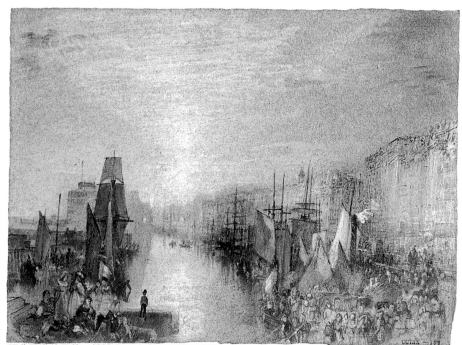

阿弗瓦港的日落　1832年　水彩、不透明水彩、鉛筆、鋼筆　14×19.2cm　倫敦泰德美術館藏

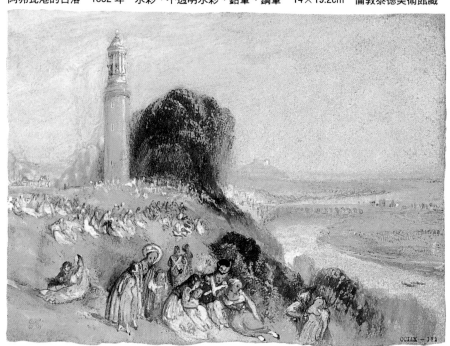

聖克勞德的燈塔　1832年　不透明水彩、藍紙　14×19cm　倫敦泰德美術館藏

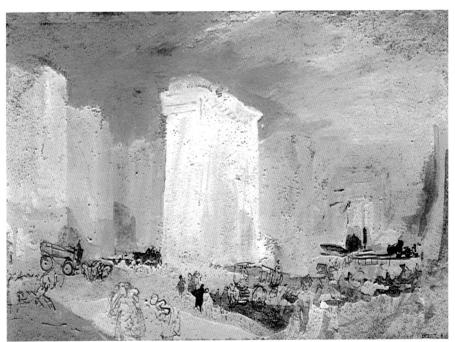

巴黎聖丹尼斯門　1832 年　不透明水彩、鋼筆及墨水　14.2×19.1cm　倫敦泰德美術館藏

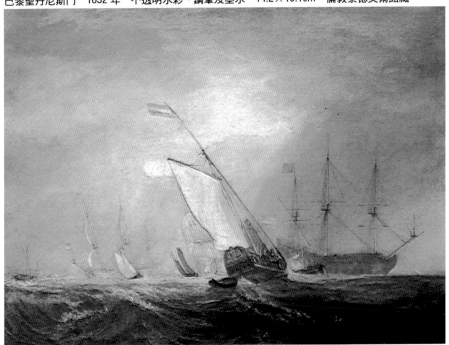

戰後從道傑海岸返回的凡‧川普號　1833 年　油彩畫布　90.5×12.6cm　倫敦泰德美術館藏

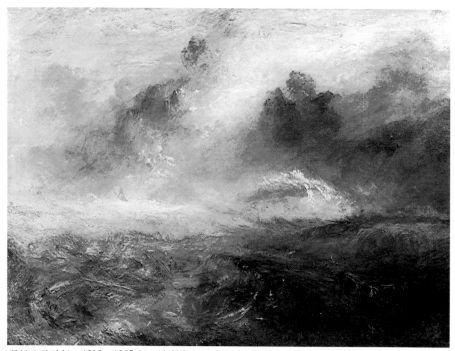

荒浪中的破船　1830～1835 年　油彩畫布　92.1×122.6cm　倫敦泰德美術館藏

國會議院的火災　1834 年　水彩　23.4×32.7cm　倫敦泰德美術館藏

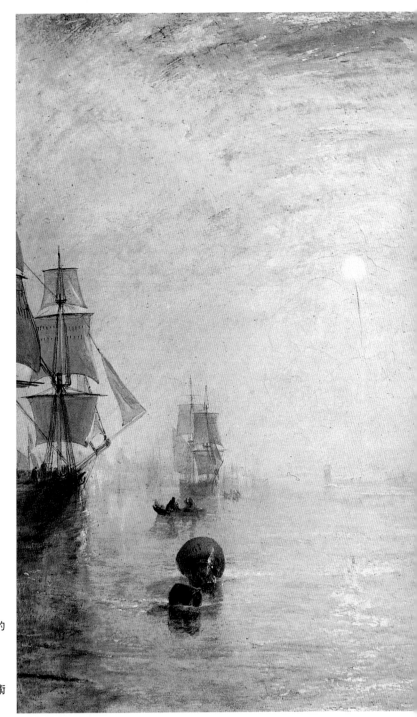

夜晚裝卸煤炭的
船員　1835 年
油彩畫布
90.2×121.9cm
華盛頓國立美術
館藏

150

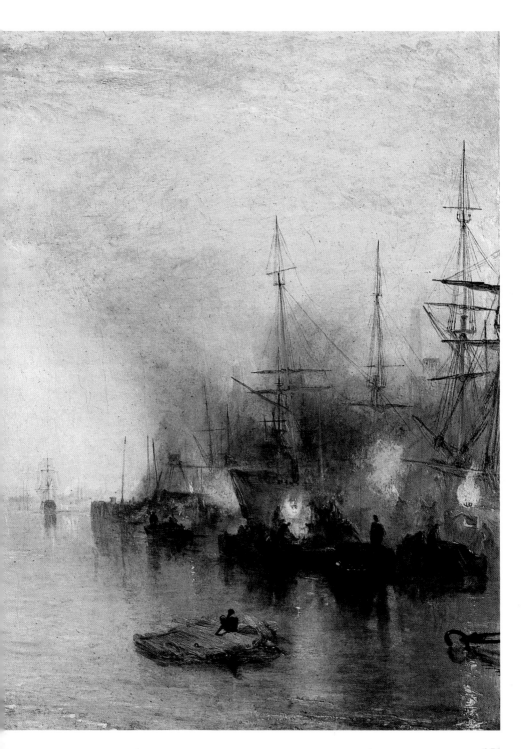

羅馬大火　1834～1835 年　水彩、不透明水彩　21.6×36.7cm　倫敦泰德美術館藏

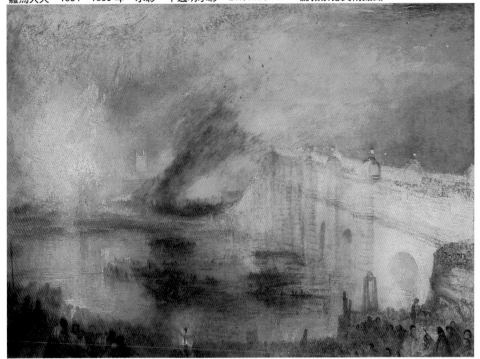

1834 年 10 月 16 日，上、下議院火災　1835 年　油彩畫布　92.5×123cm　美國費城美術館藏

海灘上的騎士　1835 年　油彩厚紙　23×30.5cm　倫敦泰德美術館藏（右頁下圖）

152

羅馬君士坦丁凱旋門　1835 年　油彩畫布　91.4×121.9cm　倫敦泰德美術館藏

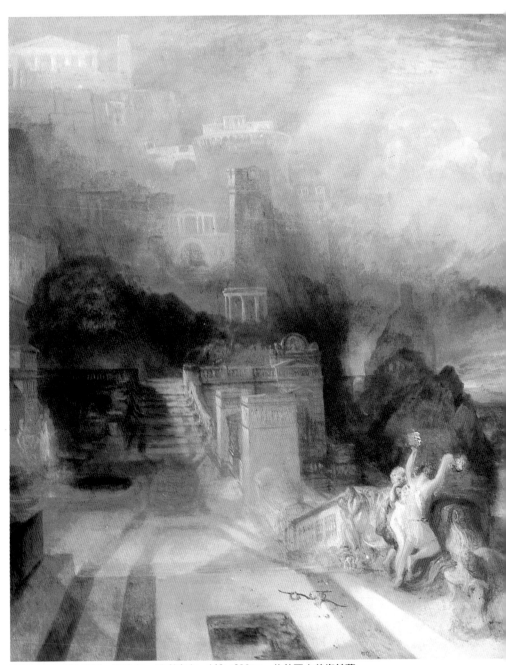

希洛與黎安德的分離　1837 年　油彩畫布　146×236cm　倫敦國立美術館藏

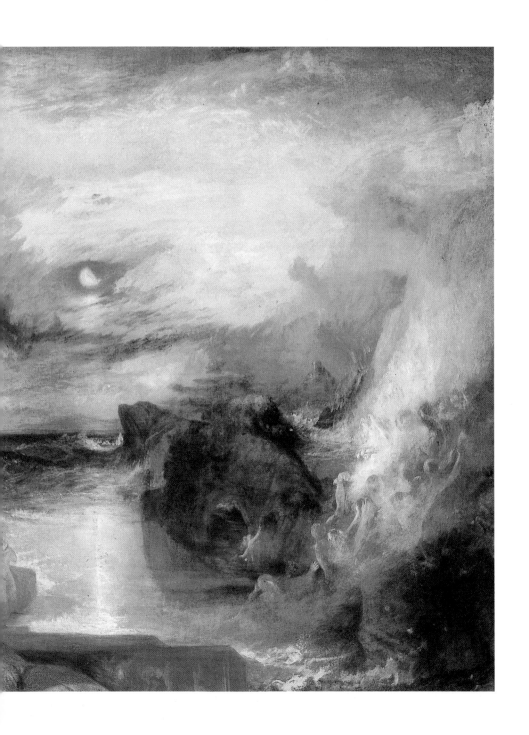

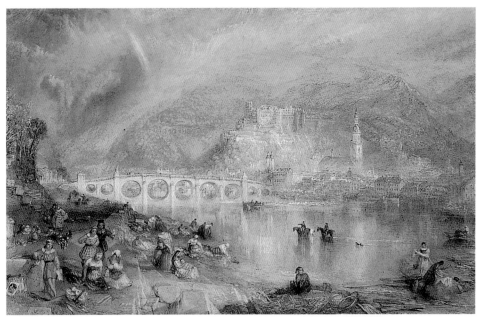

阿爾卑斯山邊的村落　1836 年(?)　水彩、鉛筆　24.2×29.8cm　倫敦泰德美術館藏

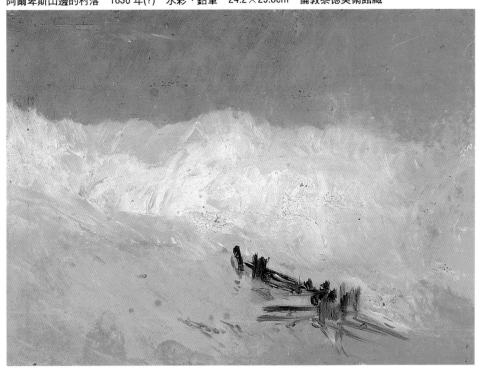

海浪與防波堤　1835 年　油彩厚紙　23×30.5cm　倫敦泰德美術館藏

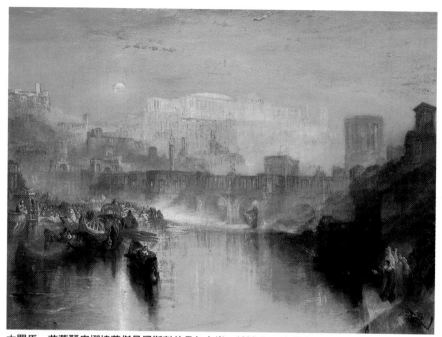

古羅馬，艾葛麗皮娜捧著傑曼尼斯科的骨灰上岸　1839 年　油彩畫布　91.4×121.9cm
倫敦泰德美術館藏

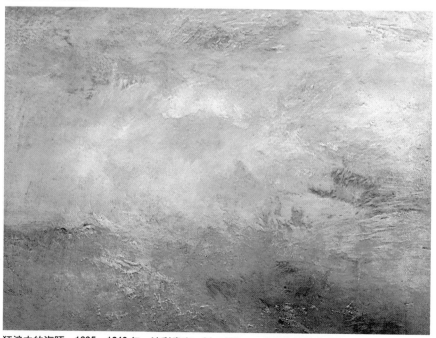

狂浪中的海豚　1835～1840 年　油彩畫布　91×122cm　倫敦泰德美術館藏

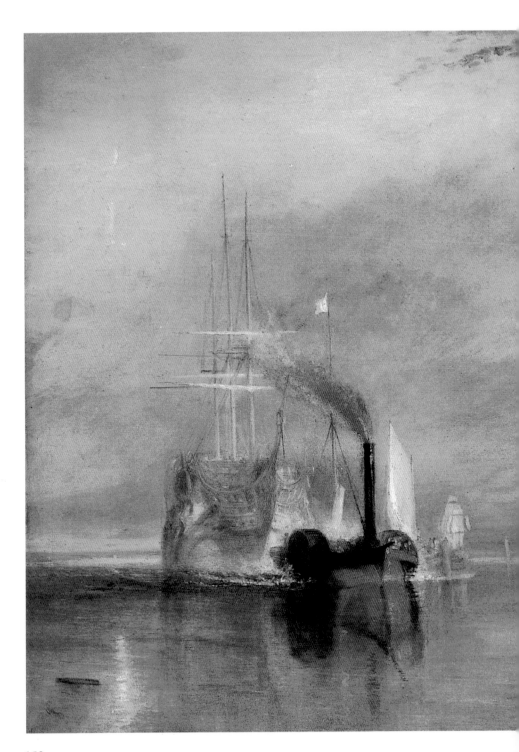

158

於最後停泊地卸航的
鐵梅雷爾號戰艦
1839年　油彩畫布
91×122cm
倫敦國立美術館藏

駛近海濱的快艇
1835～1840 年
油彩畫布
66.5×92cm
倫敦泰德美術館藏
（背頁圖）

159

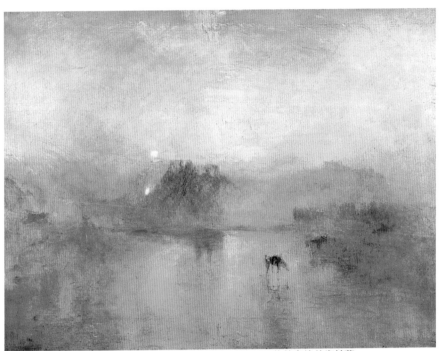

諾漢城堡的日出 1835～1840 年 油彩畫布 91×122cm 倫敦泰德美術館藏

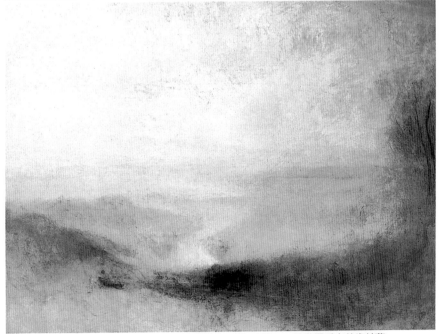

遠方海灣與河流風光 1835～1840 年 油彩畫布 94×123cm 巴黎羅浮宮美術館藏

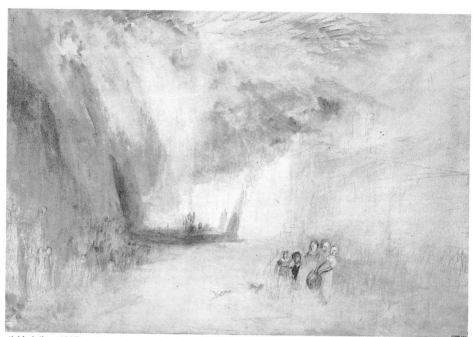

牛津大街　1837～1839 年　水彩、鉛筆　38.2×55.2cm　倫敦泰德美術館藏

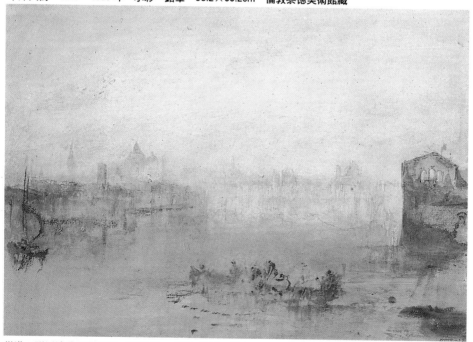

從港口附近遠眺亞爾茅斯　1840 年　水彩　24.4×36.8cm　倫敦泰德美術館藏

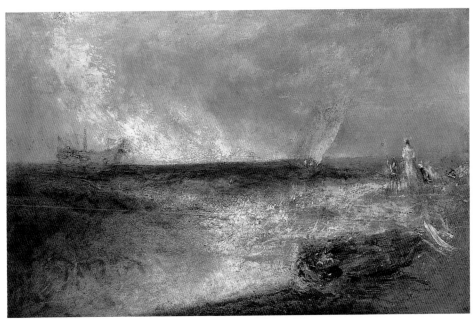

駛離倫斯葛特　1840 年　油彩畫布　31.1×48.3cm　美國私人收藏

湖畔夕照　1840 年　油彩畫布　91.1×122.6cm　倫敦泰德美術館藏

從馬家迪諾附近看馬吉歐拉湖畔的暴風雨　1842 年(?)　水彩、墨水、鉛筆　22×21.7cm
倫敦泰德美術館藏

晚期的油畫作品

　　晚年的泰納雖然已自信到可開自己的玩笑，並曾談到他是因為受到音樂廳內音樂的刺激而從事繪畫創作的。曾經和泰納於一個晚餐中相鄰而坐的康斯塔伯，就曾為泰納悠然自在的美妙心靈所感動。泰納的閱讀範圍相當廣泛，而他的朋友也涵蓋了當今在各領域內的傑出人物。他從這些人身上吸收到的學識和思維，都自由地融入了他的作品之中，並成為他晚期作品種類不斷增加與變化的原因。他仍舊持續從事風景與海景畫的創作，其中並經常

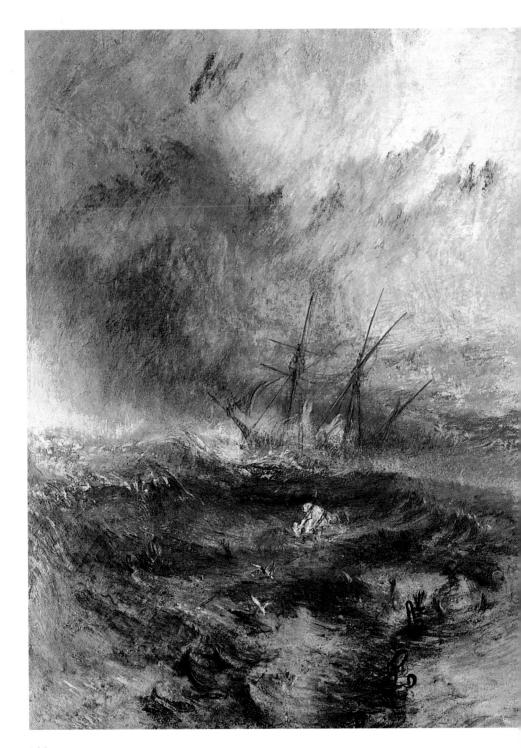

奴隸販子把死者和
垂死之人丟入海中
：颶風即將來襲
1840 年　油彩畫布
91×38cm
美國波士頓美術館藏

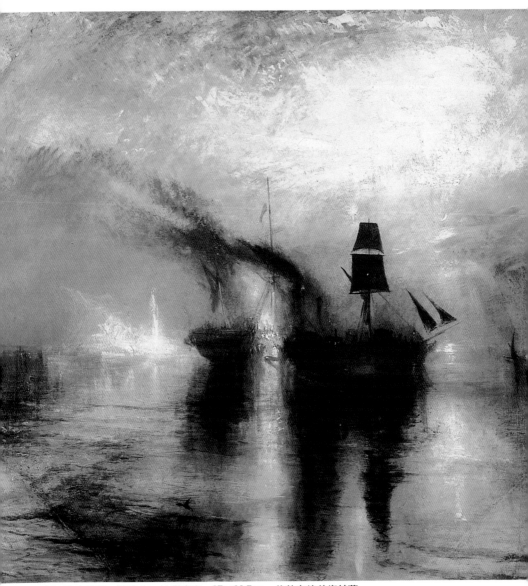

平靜—海上葬禮　1842 年　油彩畫布　87×86.7cm　倫敦泰德美術館藏

提渥利水景　1840～1845 年　油彩畫布　121.9×182.2cm　倫敦泰德美術館藏（右頁下圖）

狂暴的海　1840～1845 年　油彩畫布　91.4×121.9cm　倫敦泰德美術館藏

船難與捕魚船隻
1840～1845 年
油彩畫布
91.5×122cm
倫敦泰德美術館藏

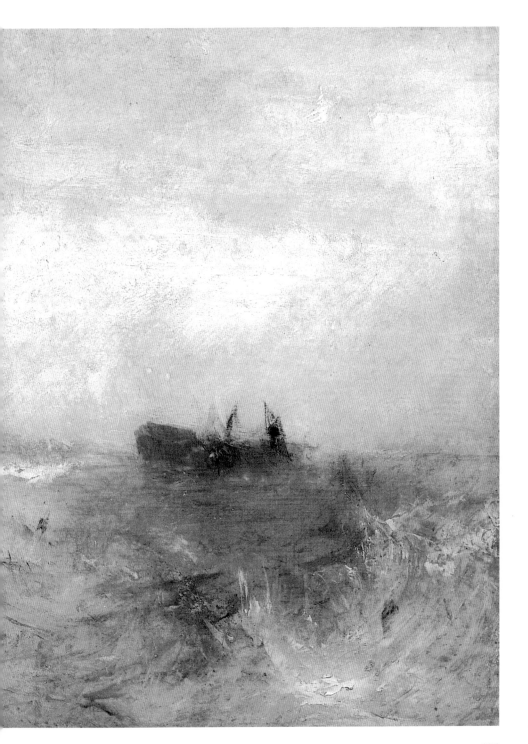

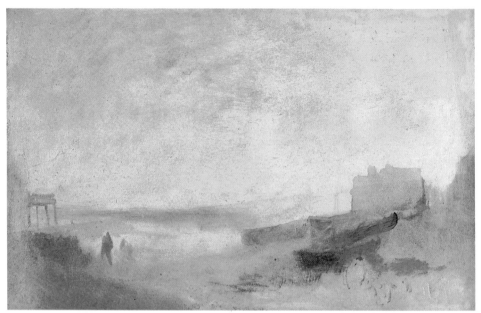

有建築物的海岸風光　1840～1845 年　油彩厚紙　30.5×47.5cm　倫敦泰德美術館藏

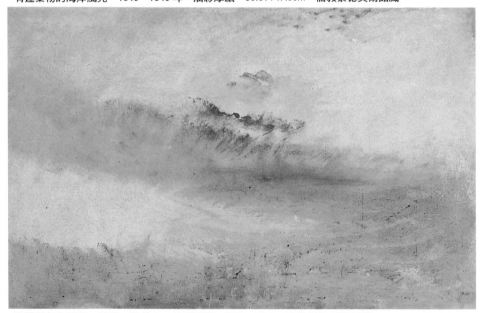

海邊的紅色天空　1840～1845 年　油彩厚紙　30.5×48cm　倫敦泰德美術館藏

狂浪中的帆船　1840～1845 年　油彩厚紙　26.5×30.5cm　倫敦泰德美術館藏（右頁下圖）

海邊防波堤的日落　1840～1845 年　油彩厚紙　25.8×30cm　倫敦泰德美術館藏

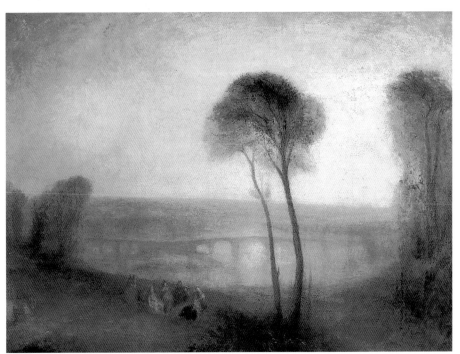

沃登橋　1840〜1845 年　油彩畫布　86.3×117.5cm　紐約私人收藏

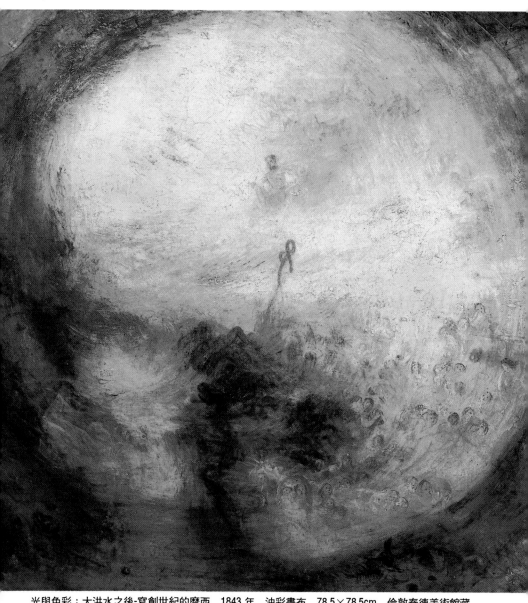

光與色彩：大洪水之後-寫創世紀的摩西　1843 年　油彩畫布　78.5×78.5cm　倫敦泰德美術館藏

日出，岬間的小舟　1840～1845 年　油彩畫布　91.5×122cm　倫敦泰德美術館藏（左頁下圖）

暴風雪—離開海口的
蒸汽船　1842 年
油彩畫布
91.5×122cm
倫敦泰德美術館藏

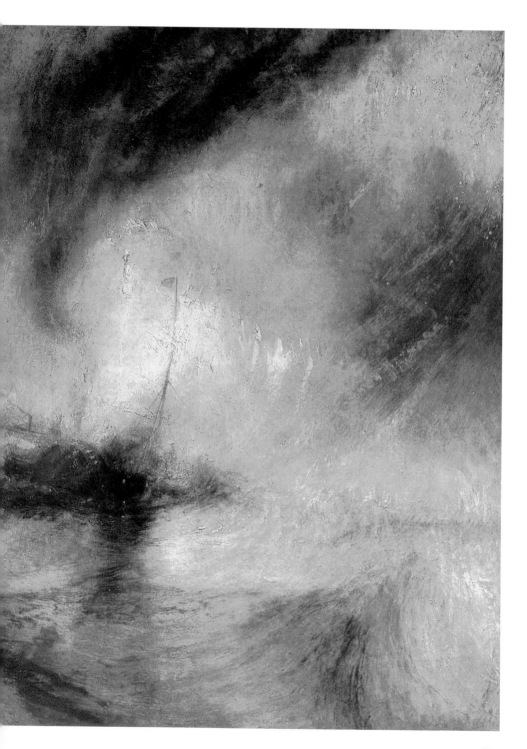

雨、蒸汽、速度
1844年　油彩畫布
91×122cm
倫敦國立美術館藏

178

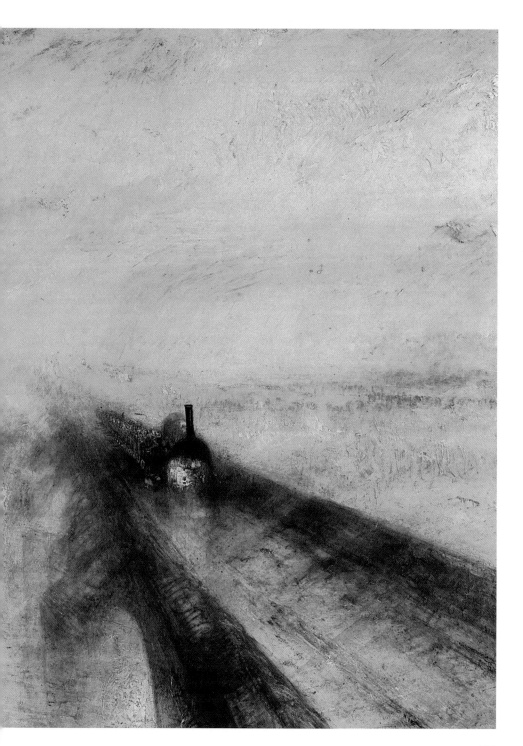

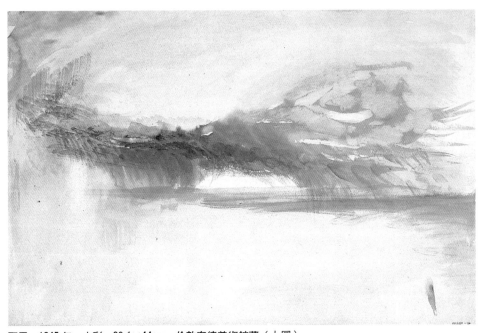

雨雲　1845 年　水彩　29.1×44cm　倫敦泰德美術館藏（上圖）
有海怪的日出　1845 年　油彩畫布　91.4×121.9cm　倫敦泰德美術館藏（右頁下圖）

伴隨著狂野風暴的特性。傳統與創新之間的極端性也在他的作品
中產生銳利的對比。例如他的海景連作〈凡・川普〉呈現的就是
「歷史性」的形式與主題的兩極化。而壯麗又狂暴的作品〈暴風
雪─離開海口的蒸汽船〉則是唯有泰納才有能力表現得出來的自
然力量勝利的記錄；同時也是泰納對這艘蒸汽船能在暴風雨中出
航所象徵的勇往直前意識的頌讚。〈雨、蒸汽、速度〉般極現代
化主題的作品，則和已經明顯過時，只剩精湛技法的古典、歷史
風景繪畫，併置一起。在這幅畫裡可看到大西部火車穿越麥登赫
德（Maidenhead）的新橋（此地離泰納於年輕時經常從事繪畫和
速寫的泰晤士河的牧歌田園地帶不遠）。

圖見 148 頁

圖見 176、177 頁

圖見 178、179 頁

　　如果泰納似乎是在述說自己的藝術歷程，甚至像是想收集自
己眾多嘗試古典大師形式的作品，來建構屬於自己的國家級展覽
室的話，事實上，他早已清楚地決心將藝術現代化。這樣的想法

瑞士聖哥德爾路上的暴風雨　1845 年　水彩、不透明水彩　28.9×47.3cm　英國曼徹斯特大學
惠特沃司美術館藏

船列與遠方的煙霧
1845年　油彩畫布
90×120.5cm
倫敦泰德美術館藏

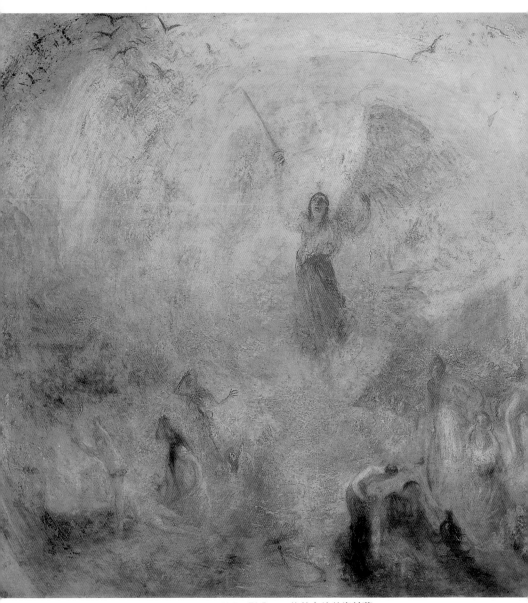

站在陽光中的天使　1746 年　油彩畫布　78.5×78.5cm　倫敦泰德美術館藏

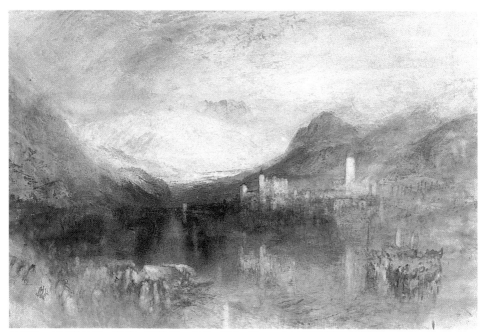

帕蘭沙‧馬吉歐拉湖　1846～1850 年　水彩　36.8×54cm　日本靜岡縣立美術館藏

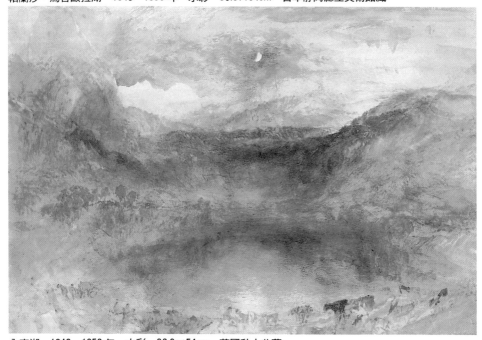

內密湖　1848～1850 年　水彩　36.9×54cm　英國私人收藏

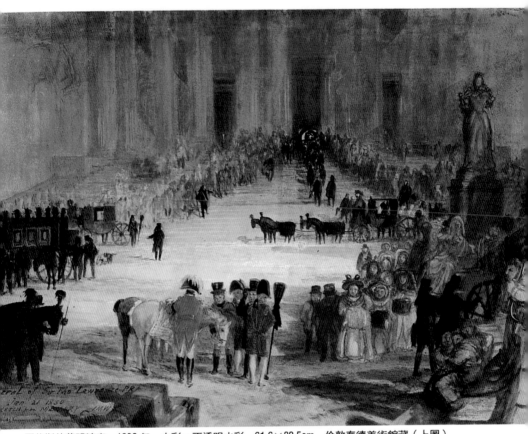

羅倫斯的葬禮速寫　1830 年　水彩、不透明水彩　61.6×82.5cm　倫敦泰德美術館藏（上圖）
艦隊的出擊　1850 年　油彩畫布　89.9×120.3cm　倫敦泰德美術館藏（右頁上圖）
日出，海灣上的城堡　1840～1845 年　油彩畫布　90.8×121.9cm　倫敦泰德美術館藏（右頁下圖）

並不只是為了和當時其他繪畫截然不同的蒸汽與鐵道的鮮明印
象，也是為了對他同時期藝術家的感謝，如，為羅倫斯而畫的〈羅
倫斯的葬禮〉及為了向克勞德訣別而於一八五○年公開發表的以
黛朵和伊涅斯為主題的理想化形式繪畫〈艦隊的出擊〉。同時，
對未發表過的〈日出，海灣上的城堡〉，他用明亮又富有氣氛的
晚年抽象風格來重新架構過去的主題，並將古典式作品所具有的
基本要素還原至最純粹的形態。

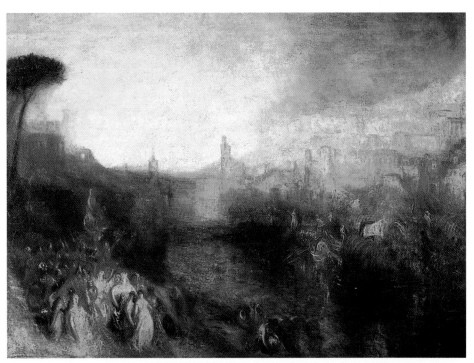

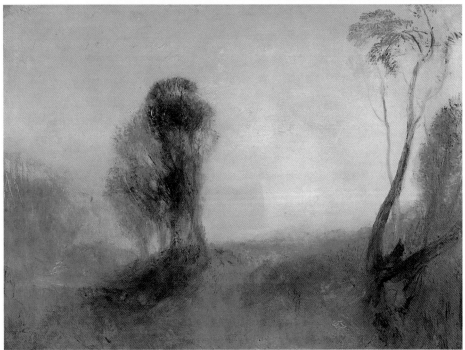

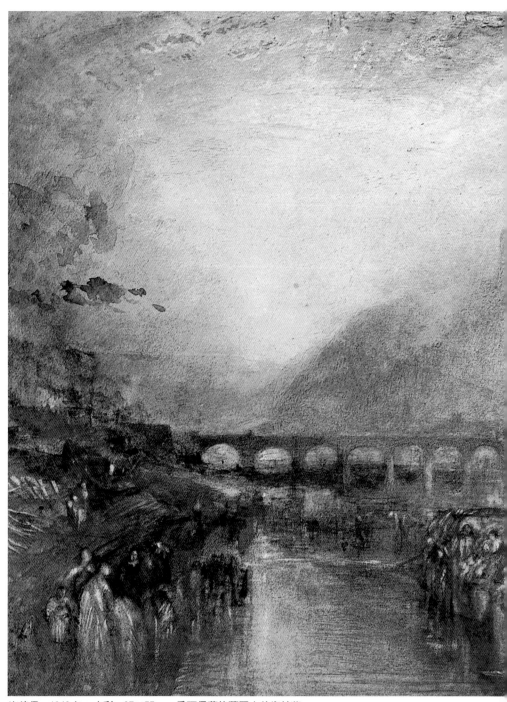

海德堡　1846 年　水彩　37×55cm　愛丁堡蘇格蘭國立美術館藏

晚期的水彩作品

　　泰納的油畫和水彩用法非常相像，幾乎可以相互交替使用。因爲白色的底色能給予顏料明度與透明感，因此泰納的油畫作品經常是畫於白底的畫布上，和畫水彩時使用白紙的情形一樣。不論使用任何一種畫材，泰納喜歡率性地在抽象的底色上，點描、刷洗出明亮又富變化的色彩，並且一步一步地將畫面組合起來。如果是將底色畫在紙上時，他會使用透明顏料輕刷於整個畫面；如果是油畫的話，他會用鮮明的紅色和黃色來建構樣式。這些用法可以在他畫室中一些未完成或棄置的畫布上觀察得到。長久以來，泰納一直是無數繪畫技法的專精者，並且因爲能夠在各種材質上以無法預測的技法來表現藝術而聞名。他將一些不成熟的東西轉變成一件生動的藝術品的過程及狀態，經常被形容爲魔法或奇蹟的表現。但是當泰納爲皇家藝術學院的展覽開幕日而送出一幅含糊又難以理解的作品時，竟然曾遭受到如此的批評：「既沒有形，也無空間，就如天地創造前的混沌。」在他完成水彩畫的過程中，鮮少觀察得到的素描程序也很容易讓人忘記它的存在。泰納的一位畫家朋友威廉·雷頓·雷奇（William Leighton Leitch）回憶泰納爲晚年的贊助者班哲明·加得富雷·溫德斯（Benjamin Godfrey Windus）繪製水彩作品的過程道：「…每一件不同的素描都於一天內在同一地點完成。泰納的作法是當紙還潮溼時，讓未定型的色彩自由地漂浮。…他在木板上將紙張開，然後讓紙浸在水中之後，趁紙還潮溼時將顏料滴於其上；最後在畫面上彩畫出圖樣與濃淡。作品完成的過程相當快速。他會暗示一些突發的狀態，捨去半明度，擦出高明度，拉拖線條，營造陰影，點彩描色直到設計完成。因爲早年培養出這樣迅速果斷的作畫方式，使泰納得以保存作品的純真與光輝，並且能以驚人的速度作畫…」

　　一八三〇年期間，泰納以素描家的身分不斷用心琢磨技巧，尤其在歐洲旅行所畫的無數素描作品中可觀察到泰納藝術生涯發展的種種特徵。在泰納的速寫本內記錄著很多尺寸較小的鉛筆速

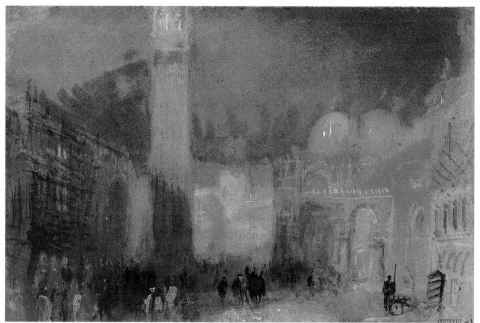

威尼斯聖馬可廣場夜晚　1833～1835 年　水彩、不透明水彩、褐紙　15×22.8cm　倫敦泰德美術館藏

寫，而每張小小的速寫中都非常簡潔細膩地描寫著不同的景觀與
細節。爲水彩速寫，它則使用較大的本子並且裝訂起來，因此他
可以放在口袋裡以備任何時候都拿出來使用。泰納在橫跨歐洲
時，就是用這些速寫方式作畫。例如在一八三三年的一趟成果豐
碩的長程旅行中，他沿著萊茵河和奈加河，穿越過慕尼黑和薩爾
茲堡至林茲，足跡遠跨維也納。旅途中典型的作畫方式是一抵達
城鎮時，就跑去買新的速寫本然後前往貝魯維德雷宮殿或維也納
森林作畫。另外，在一八三五年的巡迴旅行時，他穿越荷蘭至北
邊的哥本哈根，然後渡過巴提可海、穿越魯根島、橫越普魯西亞
前往柏林。很可惜無人知曉他是否曾去新的辛可爾美術館觀賞同
時期的藝術家作品如：大衛、卡斯伯（Caspar）、弗萊得里奇
（Friedrich）等。之後，他經過布拉格並返回至北邊的萊茵河。
另外泰納還暢遊過其他很多地方，但最令人驚訝的是，這位語言
能力有限的年老畫家，能夠以這樣充沛的精力與膽量，一個人去

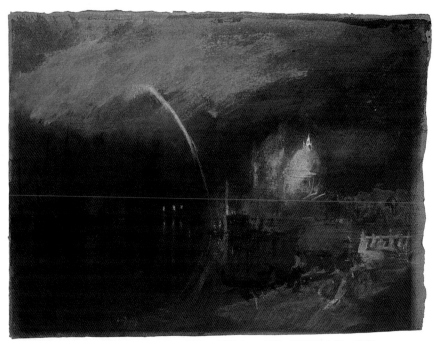

威尼斯聖瑪利亞教堂有著煙火的夜景　1833〜1835 年　水彩、不透明水彩、褐紙
24×31.5cm　倫敦泰德美術館藏

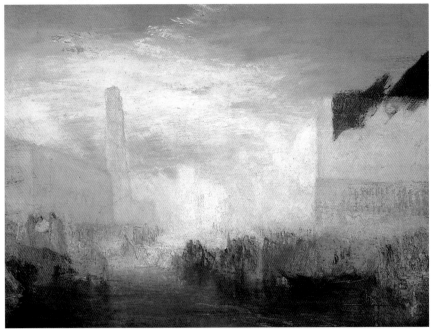

威尼斯聖馬可廣場總都與海的婚禮　1835 年　油彩畫布　91.4×121.9cm　倫敦泰德美術館藏

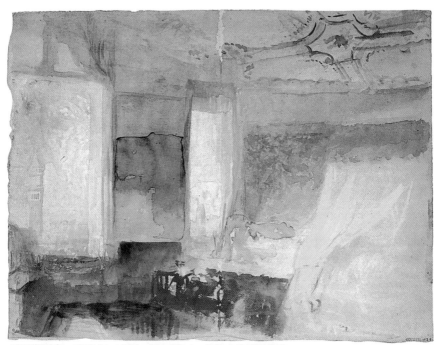

威尼斯議會　1839 年　水彩　24×30cm　倫敦大英博物館藏

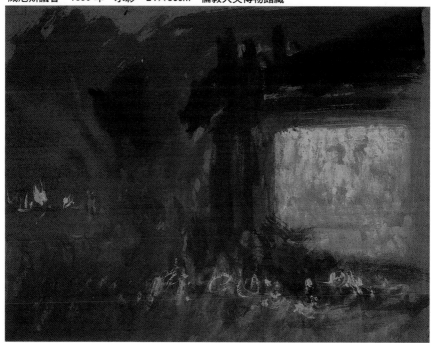

威尼斯戶外劇場　1833 或 1840 年　水彩、不透明水彩　22.6×29.4cm　倫敦泰德美術館藏

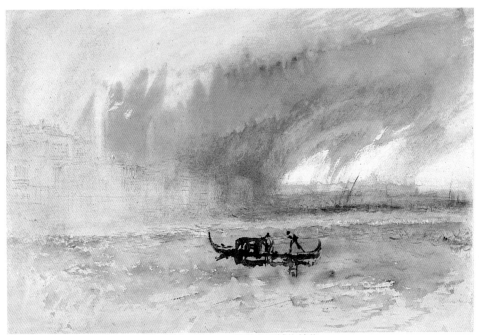

威尼斯的暴風雨　1840 年　水彩　21.8×31.8cm　倫敦大英博物館藏

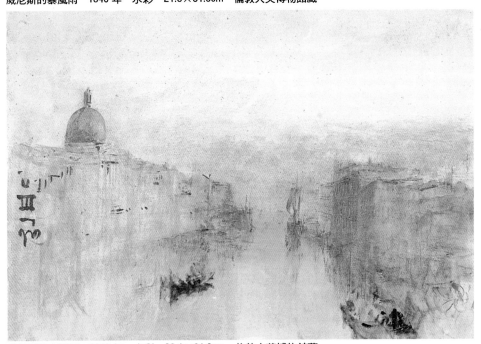

威尼斯的大運河　1840 年　水彩　22.1×31.8cm　倫敦大英博物館藏

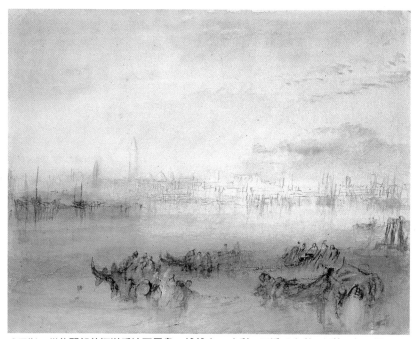

威尼斯：從往麗都的河道看沙瓦尼島　1840 年　水彩、不透明水彩、鋼筆及紅、褐色
墨水　24.5×30.9cm　倫敦泰德美術館藏

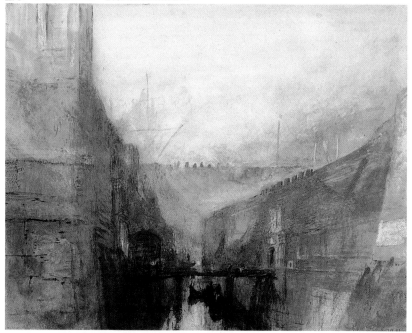

威尼斯兵工廠　1840 年　水彩、不透明水彩　24.3×30.8cm　倫敦泰德美術館藏

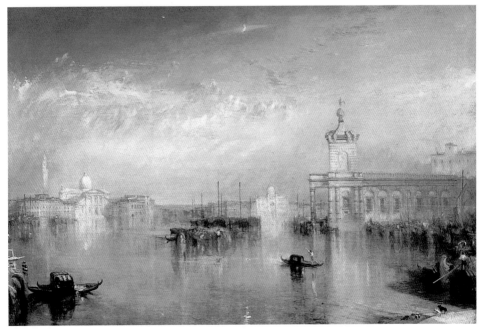

從歐羅巴飯店階梯眺望海關大廈、聖喬治教堂及西德拉教堂　1842 年　油彩畫布　61.6×92.7cm
倫敦泰德美術館藏（上圖）
從歐羅巴飯店階梯眺望海關大廈、聖喬治教堂及西德拉教堂（局部）　1842 年　油彩畫布
倫敦泰德美術館藏（右頁圖）

過這麼多的國家。

　　一八三三年的旅行雖然於威尼斯結束了，但這個曾在一八一
九年的旅行中帶給他解放水彩技法靈感的城市，又再度成爲他晚
年作品的主題。雖然泰納爲了參展而製作了一系列的油畫及其他
類型的創作，但威尼斯仍是他許多晚年作品當中最不可思議的水
彩作品主題。這些作品有很多是在一八四○年停留威尼斯期間所
作，當時從威尼斯出發的歸途中他經過了奧地利和德國南部並再
度拜訪維也納。除了努力創作以外，他有時也會和其他觀光客一
樣住在歐洲的大飯店，享受咖啡、參觀戲院及節慶煙火表演。泰
納在一八四○年代最後的瑞士旅行時，可能更甚於一個普通的觀
光客。他花大部分的時間於城內一個靠湖的飯店，盡情享受眺望

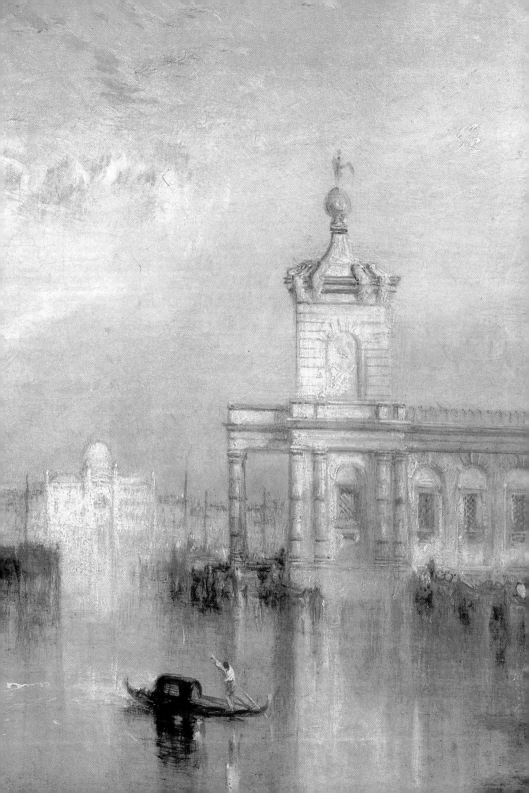

威尼斯：從大運河遠眺瑞艾特島　1840 年　水彩、不透明水彩、鋼筆、鉛筆　19.5×28.1cm
倫敦泰德美術館藏

威尼斯大運河上的古里曼尼房宅和聖路卡河道　1840 年　水彩、鉛筆　22.1×32.4cm
倫敦泰德美術館藏

日內瓦：摩勒山及薩沃伊山　1841 年　水彩、鉛筆　22.8×29.6cm　倫敦泰德美術館藏

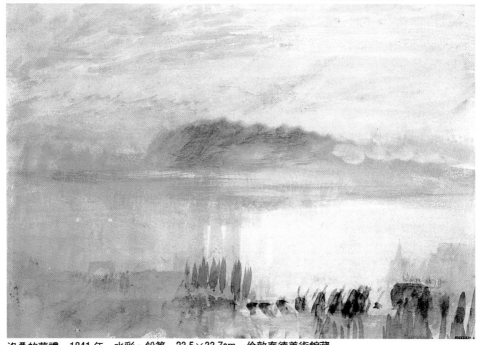

洛桑的葬禮　1841 年　水彩、鉛筆　23.5×33.7cm　倫敦泰德美術館藏

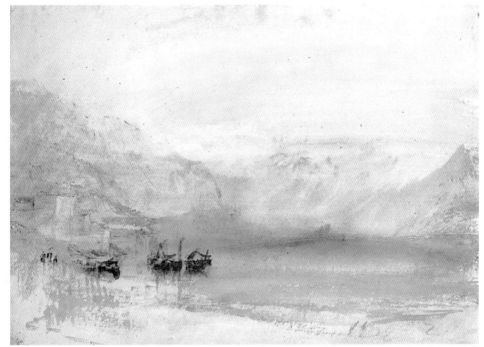

琉森湖：從布魯內看晤里內灣　1843 年　水彩、鉛筆、鋼筆及墨水　24.8×34.6cm　倫敦泰德美術館藏

利基山的樂趣及其千變萬化的色彩效果。這些即是爲度假，同時
也是爲創作的旅行。

　　晚年的泰納對威尼斯及瑞士深感興趣，而他的個人經驗與興
趣也剛好和他許多潛在的收藏家及贊助者一致。泰納對他們的喜
好有相當程度的認知，因此以瑞士爲主題的作品部分說明了他對
更積極發展瑞士主題市場的決心。其實在前幾年裡，他的水彩完
成作品都是爲委任或版畫而製作，而現在他則更加足馬力去準備
開始提昇他的瑞士主題畫作。一八四〇和一八四三年之間，他爲
了一位藝術經紀商湯瑪斯・葛里費斯（Thomas Griffith）準備了精
緻主題的「習作樣本」去給有興趣的客戶觀賞參考。這些習作可
充分給予一件將完成作品外觀的想像，也可提供客戶委任訂購的

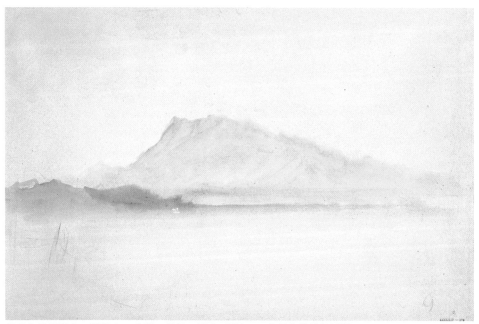

粉紅色的利基山　1841 年　水彩、鉛筆　24.9×37.4cm　倫敦泰德美術館藏

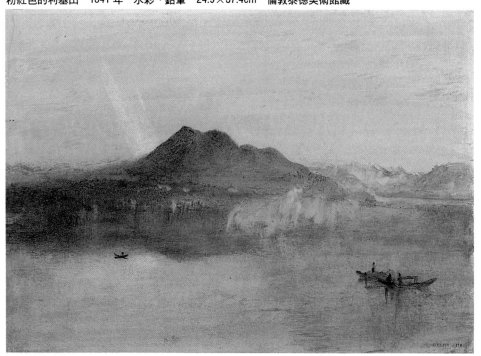

黑色利基山習作：黎明的利基山　1841 年　水彩　22.8×33.2cm　倫敦泰德美術館藏

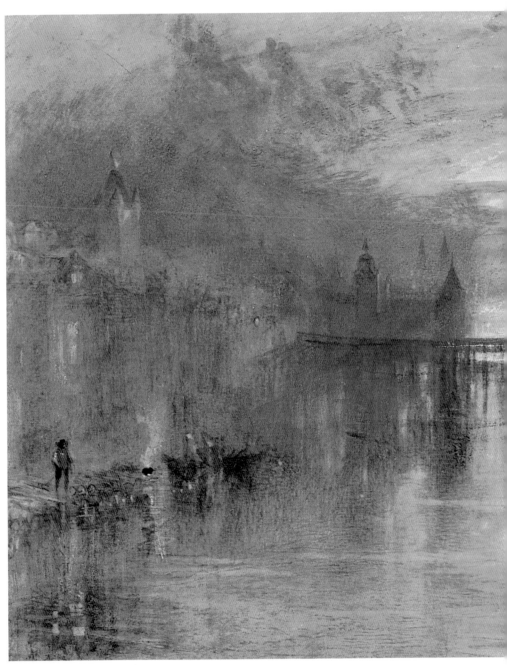

琉森湖的月光　1843 年　水彩　29×47.6cm　倫敦大英博物館藏

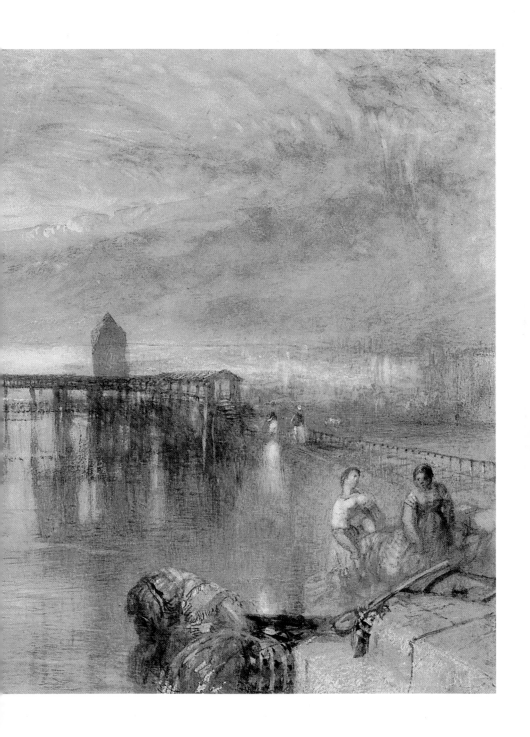

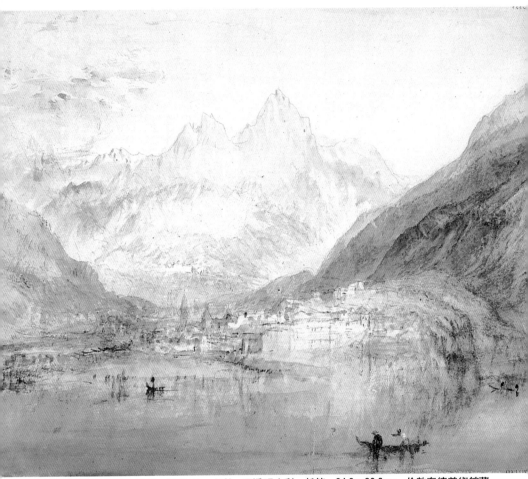

從琉森湖眺望布魯內　1843～1845 年　水彩、不透明水彩、鉛筆　24.2×29.6cm　倫敦泰德美術館藏

一個根據。只可惜反應並不如泰納期望的熱烈，連一些熱心贊助
者也驚異於他的這些晚期風格。幸好，其中有一位羅斯金（Ruskin）
先生能夠理解這些晚期作品的卓越品質。羅斯金曾是泰納的愛好
者並開始熱心收藏他的作品。泰納於一八四二年至四三年間創製
的十五幅水彩完成作中的八幅都是由羅斯金購得。雖然一八四二
年的水彩完成作，被認爲是泰納長久以來身爲素描家的最高成

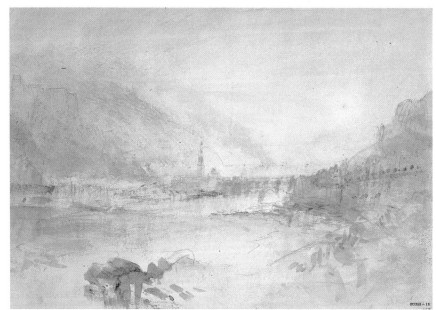

從尼克河望海德堡　1844 年　水彩、鉛筆　22.8×32.8cm　倫敦泰德美術館藏

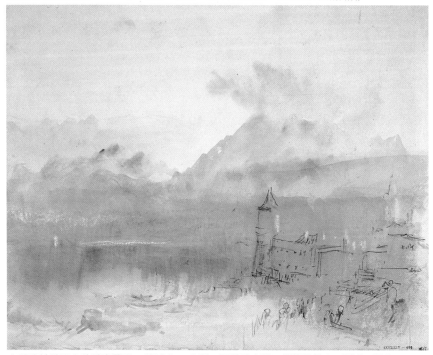

有著皮拉特司山的琉森風光　1844 年　水彩、不透明水彩、鋼筆及墨水　24.1×29.8cm
倫敦泰德美術館藏

205

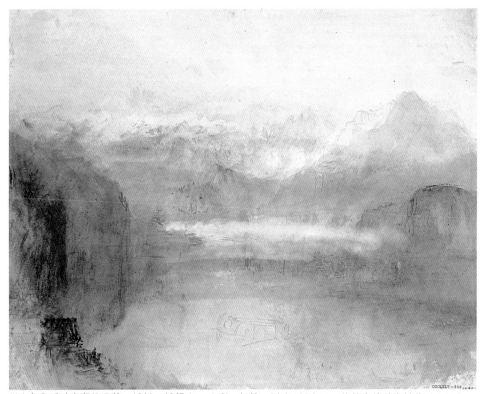

從布魯內看琉森湖的日落　1844～1845 年　水彩、鉛筆　24.4×30.3cm　倫敦泰德美術館藏（上圖）
有著路易斯‧菲利普城堡的豫城　1845 年　水彩、鉛筆　23.2×32.6cm　倫敦泰德美術館藏（右頁圖）

就，但其中的一些重要特質，也以更毫無拘束的方式呈現於泰納
豐富的習作研究與速寫本裡。內容如：具代表性的宏偉構圖；散
佈的光線或水上輕泛的霧氣所營造出的驚人效果；明亮又精妙的
色彩；人類或動物生命的集成所給予風景結構上的完整感覺。這
些作品特質在水彩的領域裡已達到了一個無法比擬的完美程度。
當時若有其他優秀的畫家感到難以理解這些作品的話，那可能是
因為他們無法在自己的作品中找到任何例子可以與其相比較的關
係。

　　和晚年的油畫作品一樣，泰納在水彩的領域內也占有一席相
當獨特的地位。他的成就不僅凌駕了過去及現代的畫家，也達到

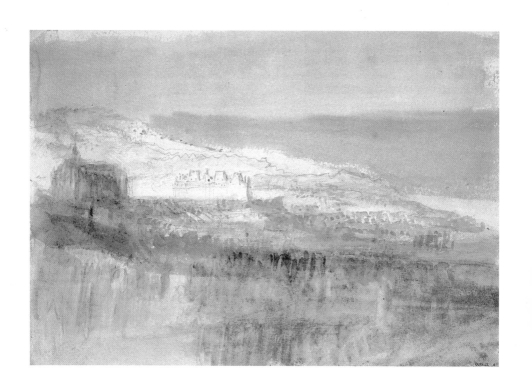

了超越自我的境界。泰納曾以克勞德、普桑、羅依斯達爾、提香
或林布蘭特等古典大師爲典範，但最終卻能夠以當代英國畫家的
身分超越他們。現在，他成功的明證都被收集在他的倫敦美術館
裡。這些曾經被遺忘且長久等待復出的作品，最終還是遺贈給國
家，以建立一個紀念泰納聲名與成就的特別畫廊。泰納雖然知道
自己沒有謙遜的必要，但是他的野心對他個人、他的藝術專業，
甚至於國家都深具重要性。可以理解的是他這樣強烈的競爭意識
始於一個從底層出發的奮鬥人物的吶喊，及成長於傳統禁錮時代
的掙扎。這位抱持著傳統矛盾，似乎也彌補了十八世紀及現代主
義之間代溝的人物，仍將繼續影響後世。但是更讓我們佩服的是
他經常探討意義與技法根基的認知，及不斷重新思考創造自己藝
術高峰的強烈意願。如果浪漫主義藝術家的本質是以拒絕規格化
及獨自衝向未知領域爲特點的話，泰納可以稱得上是最具代表性
的浪漫主義藝術家之一。

泰納年譜

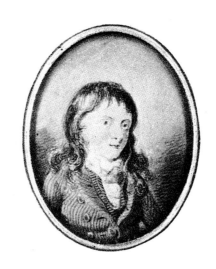

泰納親筆簽名及 1970 年自畫像

一七七五　四月二十三日約瑟・馬洛德・威廉・泰納誕生於倫
敦科芬園的麥登大道二十一號。父親經營理髮業。

一七七六　一歲。約翰・康斯塔伯誕生。

一七七九　四歲。西班牙向英國宣戰。

一七八二　七歲。理查・威爾生（一七一四年生）逝世。泰納
因他的作品而尊崇仿效克勞德。

一七八七　十二歲。泰納首次在他的素描作品上簽署並記上年
代。在此之前，他的大部分作品都是其他畫家的仿
作。

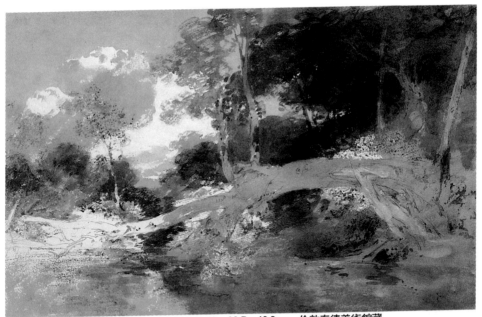

豐特希爾：湖畔的倒樹　1799 年　水彩、鉛筆　32.7×46.8cm　倫敦泰德美術館藏

泰納親筆簽名

一七八八　十三歲。喬治三世首次神經性疾病發作。

一七八九　十四歲。泰納在夏天拜訪住在牛津附近的伯父。泰
　　　　　納在為幾位建築家工作之後，被湯瑪斯‧彌爾頓雇
　　　　　用（一七四八～一八〇四）。十二月十一日，實習
　　　　　期間結束後，獲准入學皇家藝術學院的附屬學校。
　　　　　法國革命爆發。

一七九〇　十五歲。於皇家藝術學院首次發表水彩作品。

一七九一　十六歲。九月，泰納和他父親的友人約翰‧納拉威
　　　　　去布魯斯托旅行。在此次旅行中，泰納繪製了自畫

林肯教堂西側　1794 年　鉛筆素描
27.5×21.1cm　倫敦泰德美術館藏

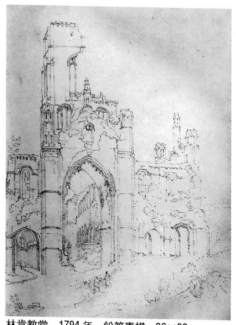

林肯教堂　1794 年　鉛筆素描　26×20cm
倫敦大英博物館藏

　　　　像（倫敦國家肖像畫廊藏），並贈送此作給納拉威。

一七九二　十七歲。六月，泰納進入皇家藝術學院的人體素描
　　　　課程學習，在那兒遇見了約翰・頌（一七五三～一
　　　　八三七）及羅伯特・卡・波塔（一七七七～一八四
　　　　二）。透過波塔的介紹，泰納認識了水彩風景畫家
　　　　威廉・佛雷第里克・威爾斯（一七六二年左右～一
　　　　八三六），並維持了一段漫長的友誼。夏天，首次
　　　　去威爾斯南部旅行，足跡遍佈維溪谷與布拉克山
　　　　脈。

一七九三　十八歲。三月二十七日，泰納以他的風景素描獲得
　　　　王室藝術協會的獎賞。秋天，他前往肯特和薩瑟克
　　　　斯旅行。他結識了湯瑪斯・夢羅醫生（一七五九～

從英維葛拉斯附近眺望羅蒙內海
及遠方的羅蒙山
1801年　不透明水彩、鉛筆
36.7×48.3cm　倫敦泰德美術館藏

一八三三）。路易十六世被判刑，恐怖政治開始。法國羅浮宮美術館成立。

一七九四　十九歲。泰納於皇家藝術學院發表的作品首次受到出版媒體的批評。夏天，去威爾斯北部及英國中部旅行。這時首次將所繪的水彩製成版畫並發表於《銅版畫雜誌》。開始在夢羅醫生的家中，和湯瑪斯‧葛亭（一七七五～一八○二）一起工作。

一七九五　二十歲。夏天，去威爾斯南部旅行，足跡遍佈衛特島。接受理查‧考特‧侯爾爵士訂購的水彩連作。

一七九六　二十一歲。首次在皇家藝術學院發表他的油畫作品〈海上漁家〉（泰德美術館藏）。

一七九七　二十二歲。首次遊遍英國北部。

一七九八　二十三歲。四月，和羅伯特‧尼克森（一七五○～一八三七）及史帝芬‧法蘭西斯‧理果（一七七七～一八六一）去肯特作速寫旅行。皇家藝術學院開始准許畫家在展覽目錄的作品標題中引用詩詞。泰納首次引用了米爾頓的〈失樂園〉及湯姆森的〈四季〉。夏天，從布里斯托旅行至威爾斯南部及北部。

橫越道查瀑布的橋和遠方的勞爾斯山
1801年 不透明水彩、鉛筆
42.9×29.5cm 倫敦泰德美術館藏

十一月，決定不再接受素描的學習課程。

一七九九 二十四歲。獲得艾爾金爵士的邀請去安地斯旅行，
但泰納因爲合約時間的問題無法解決而作罷。爲《牛
津年鑑》所繪的素描首次出版，之後的一八○一至
十一年間也多次再版。八月～九月，爲準備威廉‧
貝克佛德（一七六○～一八四四）所委任作品的繪
畫題材而駐留豐特希爾豪宅。九月～十月，前往蘭
開夏和威爾斯北部旅行。十月，爲了拜訪朋友而前
往肯特並製作了一系列的室外油彩習作。十一月四
日，獲選皇家藝術學院的候補會員。

一八○○ 二十五歲。十二月二十七日，泰納的母親因精神性

葛林得渥冰河下游及艾格峰　1802 年　不透明水彩、粉筆、鉛筆　21×28.2cm　倫敦泰德美術館藏

疾病入院。湯瑪斯‧夢羅醫生是此院的專任醫生。
夏，再度駐留豐特希爾豪宅。

一八〇一　二十六歲。六月～八月，去蘇格蘭旅行。經過湖水
　　　　　地帶返回倫敦。

一八〇二　二十七歲。二月十二日，被選為皇家藝術學院的正
　　　　　式會員。七月十五日～十月中，首次到法國和瑞士
　　　　　旅行。除了在巴黎羅浮宮研究繪畫以外，還拜訪了
　　　　　皮耶‧納魯西斯‧傑蘭（一七七四～一八三三）及
　　　　　傑克‧路易‧大衛（一七四八～一八二五）的畫室。
　　　　　十一月十一日，參加在科芬園的聖保羅教堂舉行的
　　　　　湯瑪斯‧葛亭的葬禮。

從沙蒙尼斯望白朗峰　1802 年　水彩、不透明水彩、鉛筆　32×47.5cm　倫敦泰德美術館藏

一八○三　二十八歲。約翰・布里頓首次在《英國郵報》（五
　　　　月九日）中發表泰納作品的正式評論。在皇家藝術
　　　　學院展出的一件作品被瓦特・福克斯（一七六九～
　　　　一八二五）購藏，這是從泰納那兒購得多項作品中
　　　　的首件。英法戰爭再度展開。

一八○四　二十九歲。四月十五日，泰納的母親去世。四月十
　　　　八日，泰納在哈雷街的畫廊開幕，並展出自己的二、
　　　　三十件作品。西班牙向英國宣戰。

一八○五　三十歲。五月，泰納首次拜訪艾茲魯瓦斯的賽翁・
　　　　菲力之家，之後也經常去那兒小住。前年創立的水
　　　　彩畫家協會首次舉辦展覽會。托拉法加戰役爆發。

一八○六　三十一歲。在與皇家藝術學院對立的英國協會的首
　　　　次展覽會中發表二件油畫。夏天和威爾斯在肯特小

麗晶城堡，布倫茲湖　1802 年
不透明水彩、鉛筆、黑粉筆　21.5×28.2cm
倫敦泰德美術館藏

住，並受到威爾斯的鼓勵去接受《研鑽之書》的委
任製作。

一八○七　三十二歲。六月十一日，《研鑽之書》出版。十一
月二日，被皇家藝術學院選爲遠近法教授。在圖依
柯南買地，想建立自己的新家。

一八○八　三十三歲。夏天，前往約翰・雷斯塔爵士位於伽西
亞的塔布里的家暫住。之後，經由約克夏前往瓦特・
福克斯的芳麗邸宅，並初次在那兒停留小住。至福
克斯於一八二五年去世前，泰納經常拜訪芳麗邸
宅。

一八○九　三十四歲。三月二十七日，擔任約翰・頌的建築課
程的助理。夏天，爲了素描的委任製作，拜訪艾格
蒙伯爵三世（一七五一～一八三七）位於薩克斯州
佩特沃斯的家。另外，爲了其他作品委任的材料收
集，而拜訪坎巴島的柯卡茅斯城。

一八一○　三十五歲。因爲接受傑克・福拉的水彩系列委任製
作，而拜訪薩克斯。

一八一一　三十六歲。一月，開始遠近法教學的第一堂課。

一八一二　三十七歲。泰納在皇家藝術學院的展覽目錄中，將
自己的詩集《虛僞的希望》的一部分引用於〈暴風
雪—漢尼伯和他的軍隊穿越阿爾卑斯山〉（泰德美

克勞德　遠眺克列先札　油彩畫布　38.7×58.1cm　紐約大都會美術館藏

術館藏）作品中。這本詩集是泰納為了強調展出作品的標題而作。詩集的精華也在幾年內被陸續出版。

一八一三　三十八歲。五月，由自己設計在圖依柯南建設的家落成。在皇家藝術學院的餐會中和康斯塔伯談話，他深深為泰納悠然自得的美妙心靈感動。夏天，和席爾斯‧雷定及查爾斯‧洛可‧依斯特雷克去迪帆旅行。

一八一四　三十九歲。二月，英國協會的理事們決定提供獎金給能夠匹敵克勞德或普桑，並且能夠適當地表現主題與手法的最優秀作品。而泰納延遲發表的仿克勞德的作品可以說是對此種獎賞束縛的挑戰。

一八一五　四十歲。在皇家藝術學院發表的數件作品中的〈建設卡魯塔哥的黛朵〉或稱〈卡魯塔哥帝國的興隆〉（倫敦國立美術館藏），是泰納確定要遺贈給國家 圖見80頁

從湖畔看佩特沃斯院　1809 年　鉛筆
22.6×37.3cm　倫敦泰德美術館藏

的作品之一。八月，駐留芳麗邸宅。十一月，安東尼奧‧卡諾巴（一七五七～一八二二）拜訪泰納畫廊並且認同泰納爲「偉大的天才」。

一八一六　四十一歲。七月～九月，以芳麗邸宅爲根據，泰納爲了收集惠特艾加的《理其蒙德夏的歷史》的插畫素材而前往約克夏及英格蘭北部旅行。

一八一七　四十二歲。八月十日～九月十五日，前往滑鐵盧戰場、比利時、荷蘭等地旅行。從旅行回來之後，畫了五十幅左右萊茵河景觀的水彩作品。這些都被瓦特‧福克斯購買。

一八一八　四十三歲。十月～十一月，爲瓦特‧史考特的《蘇格蘭地方古謠集》的插畫，拜訪艾金巴拉。十一月，在蘇格蘭的歸途中停留芳麗邸宅，並以其景觀畫了多幅水彩。開始建設屬於自己的新畫廊，並於一八二二年開幕。

一八一九　四十四歲。四月～五月，瓦特‧福克斯所典藏的六十件以上泰納的水彩作品，被展示於倫敦的福克斯家。八月～翌年二月，初次旅行義大利。大部分時間都停留羅馬。十一月二十四日，因卡諾巴的贊助，成爲聖路加公會的羅馬學院榮譽會員。

講義圖 4：紀念碑仰視
圖習作　1810 年
水彩、鉛筆
67.5×101.1cm
倫敦泰德美術館藏

一八二〇　四十五歲。義大利的旅行經驗都集結於爲紀念拉斐
　　　　　爾逝世三百年而畫的〈從梵蒂岡眺望羅馬〉。

一八二一　四十六歲。夏，去巴黎及法國北部旅行。完成爲瓦
　　　　　特‧史考特所作的《蘇格蘭地方古謠集》插畫。

一八二二　四十七歲。二月～八月，在蘇活的 W.B.柯克畫廊
　　　　　展出泰納二十件以上的水彩作品。四月，泰納的新
　　　　　畫廊開幕，展示一些賣剩下的作品。八月，爲了用
　　　　　油彩記錄一系列的喬治四世的公開訪問過程，前往
　　　　　艾金巴拉旅行。

一八二三　四十八歲。爲了喬治四世的委任訂購，開始製作爲　　　圖見 135 頁
　　　　　裝飾聖詹姆斯宮殿的作品〈托拉法加的海戰〉。出
　　　　　版最初的系列版畫作品「英國的河流」。

一八二四　四十九歲。八月～九月，前往姆茲河及摩賽爾河旅
　　　　　行。秋天，爲了尋找新的材料，循著英格蘭東部的
　　　　　海岸向北方旅行。前往芳麗邸宅作最後的訪問。

一八二五　五十歲。八月，去荷蘭旅行。完成了爲製作「英國
　　　　　及威爾斯的美麗景觀」而畫的最初四件水彩作品。

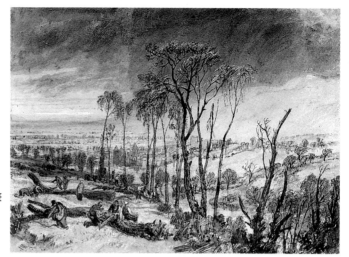

薩西克斯郡，克勞赫斯特
1816年　不透明水彩、鋼筆
、深褐色墨水及淡彩
19.8×27.5cm
倫敦泰德美術館藏

十月二十五日，瓦特・福克斯逝世。

一八二六　五十一歲。四月，發表「英國的港口」系列作品。
　　　　八月，旅遊布爾塔紐及羅亞爾。撒姆爾・羅傑（一
　　　　七六三～一八五五）爲了詩集《義大利》的插畫而
　　　　委託泰納。至此時，泰納認識了影響他後半生最深
　　　　的藝術贊助者修・安德魯・約翰斯頓・曼羅（？～
　　　　一八六五）。

一八二七　五十二歲。七月～八月，暫住建築家約翰・納許位
　　　　於衛特島的考茲城堡的邸宅。從那兒經由佩特沃斯
　　　　返回倫敦。至一八三七年止，泰納多次反覆從事這
　　　　樣的旅行。

一八二八　五十三歲。一月，講解遠近法的最後課程。八月～
　　　　翌年二月，羅馬的第二次旅行。途中拜訪巴黎、里
　　　　昂、亞維儂及翡冷翠。十二月十八日，在羅馬舉辦
　　　　近作的展覽會，受到多方的責難和批評。

一八二九　五十四歲。二月，返回英國。六月～七月，出版業
　　　　者查理・西斯（一七八五～一八四八）在皮加得立

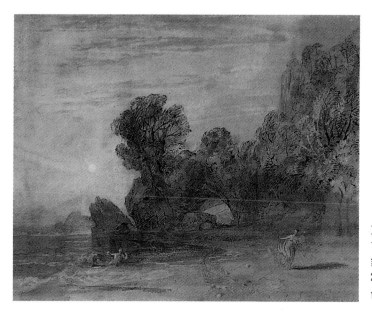

克勞克斯與席庫拉
1816年　不透明水彩、
鋼筆及褐色墨水
23.3×27.8cm
倫敦泰德美術館藏

的埃及廳展出泰納的「英格蘭與威爾斯」等三十六
項水彩作品。八月～九月，前往查奈爾群島、諾曼
第及巴黎旅行。九月二十一日，泰納的父親去世。

一八三〇　五十五歲。羅傑的《義大利》詩集出版。六月二十
四日，喬治四世逝世。八月～九月，前往英格蘭中
部地方旅行。

一八三一　五十六歲。七月～九月，爲了收集史考特的《詩集》
插畫的資料，前往蘇格蘭旅行並且順便拜訪史考
特。

一八三二　五十七歲。三月，爲史考特所繪的十二件插畫於保
羅・摩爾畫廊展出。十月，爲了《塞納河散集》及
史考特的《拿破崙的生涯》的採訪，前往巴黎旅行。

一八三三　五十八歲。「泰納的年次旅行」的第一部《羅亞爾
河散集》出版。九月，前往林茲、薩爾茲堡、茵斯

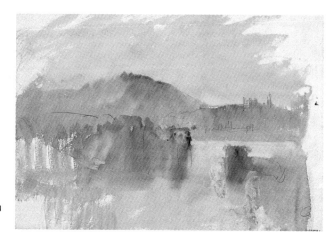

柯摩湖　1842～1843 年
水彩、鉛筆　23.1×33cm
倫敦泰德美術館藏

布魯克等地旅行。英國廢止奴隸制。

一八三四　五十九歲。羅傑的《詩集》及「泰納的年次旅行」
　　　　　的第二部《塞納河散集》出版。泰納的插畫在可納
　　　　　其畫廊展出。

一八三五　六十歲。包括塞納河景觀續集的「泰納的年次旅行」
　　　　　的最後一部終於出版。夏天，爲了在柏林及德勒斯
　　　　　登的美術館中學習繪畫，前往德國及東歐旅行。

一八三六　六十一歲。夏天，和夢羅一起去法國、瑞士及阿歐
　　　　　斯塔溪谷旅行。約翰·羅斯金發表評論文章支持泰
　　　　　納繪畫藝術。

一八三七　六十二歲。七月～八月，巴黎及布魯塞爾旅行。十
　　　　　一月十一日，艾格蒙伯爵逝世。十二月二十八日，
　　　　　辭去遠近法教授的職位。

一八三八　六十三歲。出版《英格蘭和威爾斯》的最後圖版。
　　　　　倫敦的國立美術館開幕。

一八三九　六十四歲。在皇家藝術學院發表〈於最後停泊地卸
　　　　　航的鐵梅雷爾號戰艦〉，深獲好評。八月，第二次
　　　　　旅行姆茲河及摩賽爾河，留下多項描寫盧森堡的習

圖見 158、159 頁

221

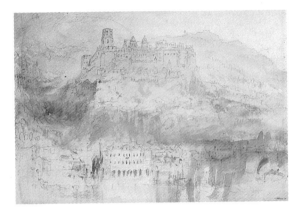

在往洛卡諾的路上遠望貝林佐納堡
1843年　水彩　29.3×45.6cm
蘇格蘭亞伯丁美術館藏

作。

一八四〇　六十五歲。六月二十二日，泰納與羅斯金初次見面。
　　　　　八月～十月，經由萊茵河前往威尼斯，再經過慕尼
　　　　　黑及可堡歸國。蓋提的《色彩論》的翻譯本出版。
　　　　　泰納受到此書的影響，於一八四三年畫了〈光與色
　　　　　彩：大洪水之後－寫創世紀的摩西〉（泰德美術館圖見175頁
　　　　　藏）。

一八四一　六十六歲。七月～十月，前往瑞士旅行。多天，向
　　　　　經紀人湯瑪斯‧葛里費斯展示描繪瑞士景觀的樣
　　　　　本，並獲得以此樣本爲基礎的水彩完成作訂製。

一八四二　六十七歲。八月～十月，經由比利時再度拜訪瑞士。
　　　　　完成第一批訂製的水彩畫。

一八四三　六十八歲。雖然被提議製作十件一組的水彩畫，卻
　　　　　只接受並完成其中的六件。八月～十一月，前往智
　　　　　羅爾地方及義大利北部旅行。以擁護泰納爲目的，
　　　　　羅斯金的《現代畫家》第一卷出版。

一八四四　六十九歲。於皇家藝術學院發表〈雨、蒸汽、速度〉
　　　　　（倫敦國立美術館藏）。八月～十月，瑞士的最後
　　　　　旅行。經由海德堡及萊茵河歸國。

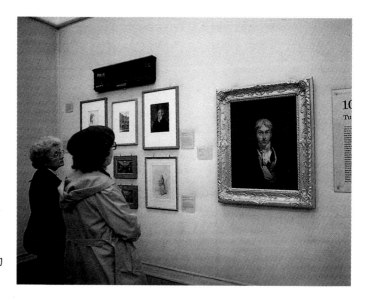

存於倫敦泰德美術館中的
泰納自畫像

一八四五　七十歲。再度製作以瑞士爲主題的水彩畫作。五月，
　　　　　去布羅紐做短期間的旅行。七月十四日，在皇家藝
　　　　　術學院院長生病療養期間，泰納以最年長的學院會
　　　　　員身分擔任臨時院長。計畫去威尼斯旅行。歐洲藝
　　　　　術會議爲紀念慕尼黑的藝術及產業館的開館，委託
　　　　　泰納繪製畫作。但是他所畫的〈瓦爾哈拉的開設〉
　　　　　（泰德美術館藏）卻以「未能正確地將被描繪場所
　　　　　的特徵表現出來」爲理由受到極大的嘲弄。

一八四八　七十三歲。雇用法蘭西斯·喜萊爾爲畫室助手。

一八四九　七十四歲。以「今年特別不適時」的理由，回絕了
　　　　　藝術協會所委託的回顧展覽請求。

一八五〇　七十五歲。在皇家藝術學院發表最後的油畫新作。
　　　　　但是仍舊繼續繪製水彩。

一八五一　七十六歲。十二月十九日，在喬爾西的自宅逝世。
　　　　　遺體於十二月三十日的聖保羅教堂埋葬。倫敦萬國
　　　　　博覽會開幕。

國家圖書出版品預行編目資料

泰納：英國水彩畫大師 ＝ Turner／何政廣
主編.- 初版, -- 臺北市：藝術家, 民 88
面； 公分. --（世界名畫家全集）

ISBN 957-8273-37-1（平裝）

1. 泰納（Turner, Joseph Mallord William,
1775-1851）- 傳記 2. 泰納（Turner, Joseph
Mallord William, 1775-1851）- 作品研究
3. 畫家 – 英國 – 傳記

909.941　　　　　　　　　88007957

世界名畫家全集

泰納 Turner

何政廣／主編

發行人　何政廣
編　輯　王庭玫・魏伶容・林毓茹
美　編　王孝嫄・莊明穎
出版者　藝術家出版社
　　　　台北市重慶南路一段 147 號 6 樓
　　　　TEL：（02）23719692~3
　　　　FAX：（02）23317096
　　　　郵政劃撥：0104479-8 號帳戶

總 經 銷　時報文化出版企業股份有限公司
　　　　　桃園縣龜山鄉萬壽路二段351號
　　　　　TEL:（02）2306-6842

製　版　新豪華彩色製版印刷有限公司
印　刷　欣 佑彩色製版印刷有限公司
初　版　中華民國 88 年（1999）6 月
定　價　台幣 480 元

ISBN　957-8273-37-1
法律顧問　蕭雄淋
版權所有・不准翻印
行政院新聞局出版事業登記證局版台業字第 1749 號